光构成艺术研究

毕丹　马晓丽　陈金花　著

华中科技大学出版社
http://www.hustp.com
中国·武汉

图书在版编目(CIP)数据

光构成艺术研究/毕丹,马晓丽,陈金花著.—武汉：华中科技大学出版社,2018.3（2024.8重印）
ISBN 978-7-5680-3784-6

Ⅰ.①光… Ⅱ.①毕… ②马… ③陈… Ⅲ.①光-构图（美术）-研究 Ⅳ.①J061

中国版本图书馆CIP数据核字(2018)第051470号

光构成艺术研究
Guanggoucheng Yishu Yanjiu

毕　丹　马晓丽　陈金花　著

策划编辑：彭中军
责任编辑：徐桂芹
封面设计：孢　子
责任监印：朱　玢
出版发行：华中科技大学出版社（中国·武汉）　　电话：(027)81321913
　　　　　武汉市东湖新技术开发区华工科技园　　邮编：430223
录　　排：华中科技大学惠友文印中心
印　　刷：广东虎彩云印刷有限公司
开　　本：880 mm×1230 mm　1/16
印　　张：8
字　　数：235千字
版　　次：2024年8月第1版第5次印刷
定　　价：59.00元

本书若有印装质量问题,请向出版社营销中心调换
全国免费服务热线：400-6679-118　竭诚为您服务
版权所有　侵权必究

前言 QIANYAN
GUANGGOUCHENG YISHU YANJIU

　　光媒介，越来越普遍地出现在设计领域中，光在造型领域中的应用将会获得持续不断的发展。光构成艺术研究既是对光的研究，也是追求新素材、新造型的一种形式。以光为素材的设计和创作，能够使色彩及造型效果具有特殊性和趣味性，并使基础造型研究的内容更实用，范围更广泛。在新的时代背景下，光构成艺术研究在艺术设计教育领域里具有独特性、创造性和实践性。

　　本书本着"培养光构成应用人才，致力于创新性教学及实践研究"的理念，以知识创新为引领，追踪国际艺术设计专业前沿，注重学生创新能力、专业技能和综合素质的培养。

　　本书既可作为高职、本科院校艺术设计专业的教材，也可作为设计理论研究、设计实践的参考书，为艺术设计专业的师生和艺术爱好者提供光构成研究和设计方面的参考，对设计改革和创新也具有一定的推动作用。

目录 MULU

GUANGGOUCHENG YISHU YANJIU

第一章　认识光艺术 ……………………………………………………………… (1)
　　第一节　自然光 ………………………………………………………………… (2)
　　第二节　人工光 ………………………………………………………………… (6)

第二章　光造型设计原理 ………………………………………………………… (21)
　　第一节　镜映象 ………………………………………………………………… (22)
　　第二节　反射与折射 …………………………………………………………… (28)
　　第三节　光动迹象 ……………………………………………………………… (34)

第三章　光艺术与审美信息 ……………………………………………………… (39)
　　第一节　光艺术审美信息的传播 ……………………………………………… (40)
　　第二节　光艺术与审美活动 …………………………………………………… (43)
　　第三节　光艺术的情感感受 …………………………………………………… (45)

第四章　不同媒介的光设计 ……………………………………………………… (49)
　　第一节　光体媒介的光设计 …………………………………………………… (50)
　　第二节　互动媒介的光设计 …………………………………………………… (58)

第五章　光构成形式与不同媒介的综合运用 …………………………………… (61)
　　第一节　形态构成形式 ………………………………………………………… (62)
　　第二节　空间构成形式 ………………………………………………………… (68)
　　第三节　材质构成形式 ………………………………………………………… (74)
　　第四节　色光构成形式 ………………………………………………………… (92)
　　第五节　光构成的商业运用 …………………………………………………… (99)

参考文献 …………………………………………………………………………… (123)

第一章
认识光艺术

GUANGGOU
CHENG

YISHU

YANJIU

如果没有光,光合作用就无法进行,所有生物将无法生存。如果没有光,我们将看不见任何事物。

光对人类的发展做出了重要贡献,对视觉化表现与设计也起到了很大的作用。当我们开发各种人工光时,光的运用和发展就不只是量的进步,更是质的飞跃,它的发展就是一场革命。从现代造型、互联网以及移动终端的飞速发展来看,21世纪造型舞台就是"光"的世界。

第一节 自 然 光

自然光又称为天然光,它以各种形态出现在人们面前,唤醒了人们对光的意识,给人一种内心的感受。例如:当太阳从地平线冉冉升起,或山峦、浮云被夕阳染红时,人们会对自然产生一种敬畏感;暴雨中的闪电和极光现象会让人们产生恐怖、神秘的感觉;满天的繁星、夏天在河边飞舞的萤火虫,则会引发人们浪漫的情怀。这些现象说明作为自然现象的光,会对人的精神和情感产生影响,丰富人的内心世界。(见图1-1至图1-5)

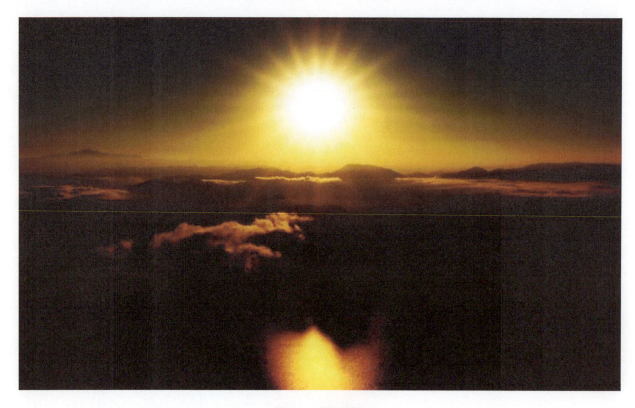

图1-1 太阳升起

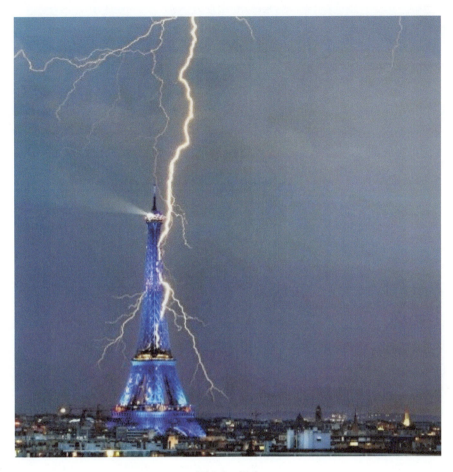

图 1-2 闪电

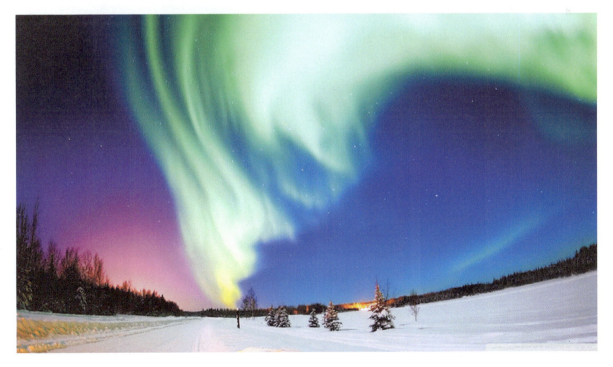

图 1-3 极光

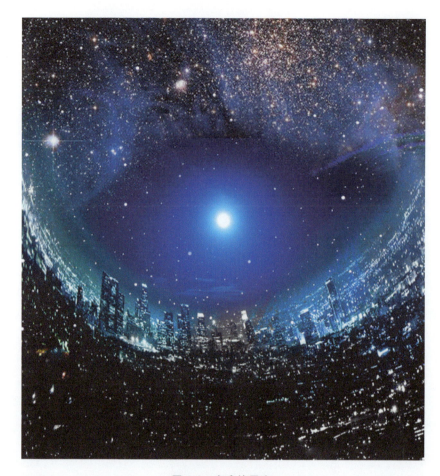

图 1-4　夜晚的星空

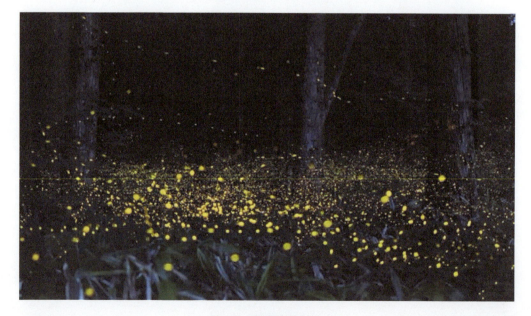

图 1-5　夜晚的萤火虫

窗外的光照进了室内,如果玻璃是各种不同颜色的彩色玻璃,那么照进来的光就是五彩缤纷的,欧洲人经常用这种方式装饰教堂(见图 1-6)。在森林中,光透过树枝照射到地面,万物沐浴着温暖的阳光,让人感到无比清新(图 1-7)。

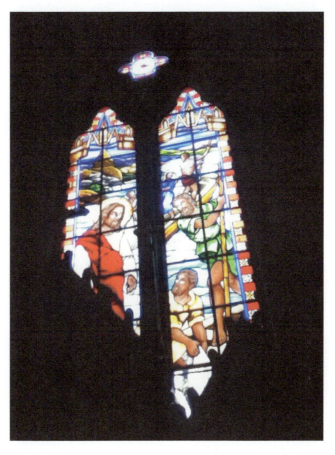

图 1-6　石室圣心大教堂

图 1-7　森林中的阳光

第二节

人　工　光

一、人工光艺术的魅力　　　　　　　　　　　　　　　　　ONE

　　光照对人的视觉功能的发挥极为重要。没有光，人们就不会有明暗和色彩感觉，也看不到一切事物。

　　人工光源的起源可能要追溯到燧人氏钻木取火的时代，现在所指的人工光源主要是电灯。可以说，人工光源的出现，使得照明效果变得复杂起来，它除了给我们带来光明之外，还为我们的生活增添了很多情趣。现在我们对人工光源的要求已经不仅仅是以照明为目的了，而是更加注重它的艺术效果。我们用人工光源来装点城市在很大程度上是在模仿自然光源，例如，迪厅的灯光就像闪电一样，咖啡屋的灯光就像星光一样，客厅的灯光很明亮，就像太阳一样，而卧室的灯光则像月光一样朦胧……

　　光源不仅可以满足人们观察物体形状、色彩的生理需要，而且是美化环境必不可少的物质条件。光照既可以构成空间，又可以改变空间；既能美化空间，又能破坏空间。不同的光照不仅可以照亮各种空间，而且可以营造不同的意境、情调和氛围。同样的空间，如果采用不同的光影形式、不同的光照位置和角度、不同的灯具、不同的光照强度和色彩，可以获得不同的视觉空间效果：有时明亮、宽敞，有时晦暗、压抑；有时喜庆、欢快，有时阴森、恐怖；有时温暖、热情，有时寒冷、冷漠；有时富有浪漫气息，有时让人觉得非常神秘。光照的魅力可谓变幻莫测。

　　将灯光和音乐搭配在一起创造而成的综合艺术在现代表演艺术和环境艺术中十分流行。例如，现代摇滚歌星表演时，常利用灯光明暗、色彩的变化，使整个舞台瞬息万变，从而使歌迷们陶醉于一种梦幻般的超现实世界中。灯光和音乐的配合还用于音乐喷泉、露天广场、歌厅、舞厅、溜冰场以及商业建筑等环境艺术气氛的渲染，设计师运用计算机控制灯光和音乐，使音乐的节奏配合灯光的强弱和摇曳，从而获得声、光、色的综合艺术效果。（见图1-8至图1-10）

二、人工光艺术的发展　　　　　　　　　　　　　　　　　TWO

　　1.人工光艺术的起源

　　1）原始社会中的人工光艺术

　　原始人的生活是由阳光、月光、星光和火光伴随着的，旭日与夕阳交替，白昼和黑夜循环，原始人在光的沐浴下生长、发育、繁衍。特别是火的发明和使用，使人类进入了新的文明阶段。火可以用来照明、取暖、烧烤食

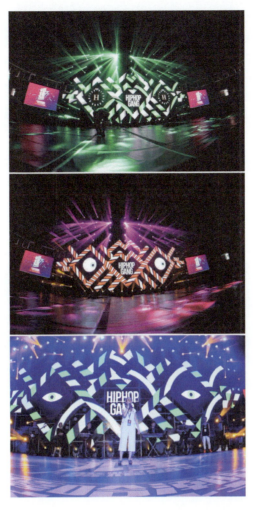

图 1-8 舞美设计

图 1-9 环境设计

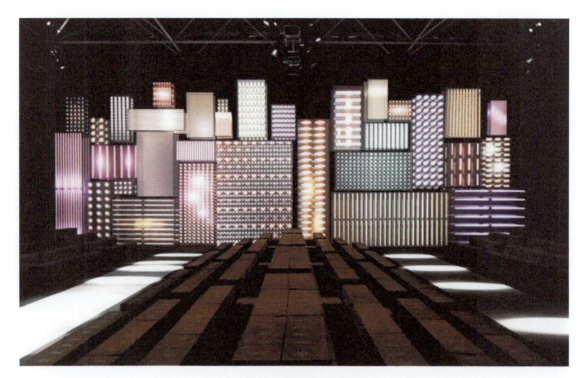

图 1-10　舞台展示设计

物,到了晚上,原始人围着火堆,举着火把狂欢,一个个舞动的火把构成了火蛇巨龙,这就是人类在早期用人工光构成的光艺术的雏形。(见图 1-11 和图 1-12)

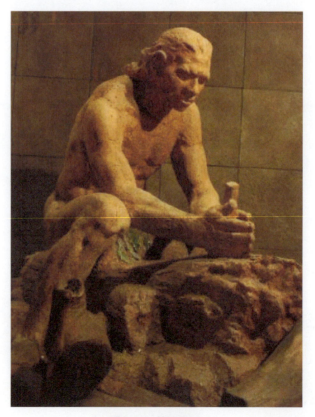

图 1-11　钻木取火

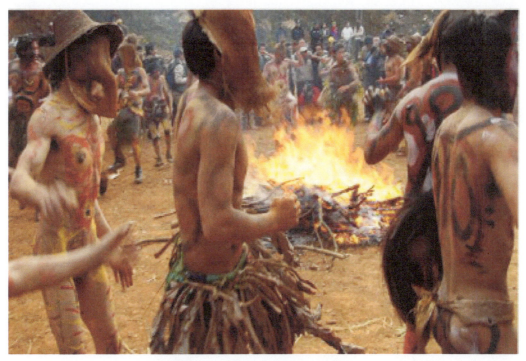

图 1-12 原始社会中的人工光艺术

2）人工光源的发明

随着火、蜡烛、油灯等人工光源的发明和创造，照明开始迅速发展，人类跨越了一个又一个文明阶段进入了当今的灯光照明高科技时代。（见图 1-13）

图 1-13 蜡烛和油灯

利用电照明的时代可以说是一个全新的时代。19世纪,英国化学家戴维发明了电弧光灯,使人类进入了利用电照明的时代。后来,爱迪生发明了电灯泡,他发明的家用电灯泡,使电照明进入了每个家庭。接着就有了路灯。路灯创造的美感,直到现在我们每天都可以感受到。夜晚的路灯整齐、明亮,各式各样的路灯有时会成为一个城市的特色。随着技术的进步,白炽灯、荧光灯、霓虹灯等都被发明出来了,并且出现了各种各样的艺术产品。例如,霓虹灯使城市的夜晚更加绚烂,不像以前灯光只有一种色彩,而是五颜六色的,并且增加了文字和图案,使人们的夜生活更加丰富多彩。

由于人工照明技术的迅速发展和人工光源的普及,新的视觉艺术形式——灯光艺术开始发展。因为灯光艺术的快速发展,人们的夜生活变得越来越丰富多彩,灯光艺术作为一种新的视觉艺术形式,把人们的生活空间装点得更加美丽。在现代环境艺术设计、舞台艺术设计、室内装饰等方面,灯光艺术已被广泛地应用。(见图1-14至图1-19)

图1-14　灯光艺术1

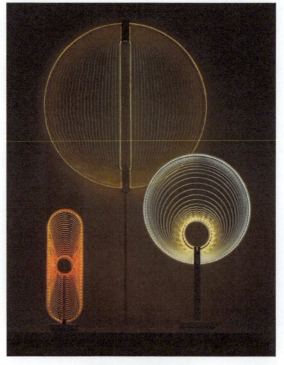

图1-15　灯光艺术2

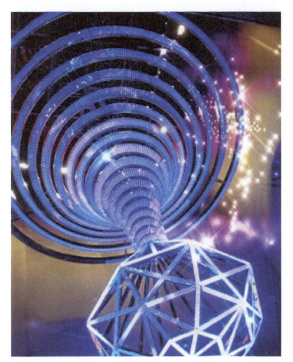

图 1-16　灯光艺术 3

图 1-17　灯光艺术 4

图 1-18　灯光艺术 5

图 1-19　灯光艺术 6

2. 中国传统艺术中光的表现

1）中国画中的光艺术

晋代顾恺之在《画云台山记》中有"山有面，则背向有影""下为涧，物景皆倒"的描写。宋代邓椿在《画继》中记载了画家刘宗道"作照盆孩儿，以手指影，影亦相指，形影自分"。这说明中国画家在很早就开始研究和运用光影。在我国古代最早追求光影效果的山水画家要算郭熙，之后有唐寅、龚贤追求山水画中黑白对比的效果，在画面中有光的感觉。

光与影是客观的自然现象,它们的变幻莫测与水墨在宣纸上所能达到的效果一样,都具有很强的审美表现力,运用得好,都可以创造出体现中国文化精神的绘画意境。五代、宋、元等朝代的画论不断总结"立意"的经验,直至清代笪重光正式提出了"意境"一词。(见图1-20和图1-21)

图1-20　中国画1

图1-21　中国画2

2）中国的皮影艺术

皮影戏是中国民间古老的传统艺术，历史悠久，流传区域广阔，凝结了中国传统艺术中光影的智慧。

皮影戏是中国宝贵的民间艺术，堪称"中华一绝"。它被世人认可为一门独立的艺术，是一种用灯光照射用兽皮或纸板做成的人物剪影以表演故事的民间艺术。除了造型和装饰技法的精湛之外，光的运用是皮影戏的生命与灵魂。皮影戏在世界艺术史上享有很高的声誉，被称为"电影的先驱""动漫艺术的鼻祖"。皮影戏表演离不开灯光，无论是白天还是晚上，皮影戏表演都需要有灯光，而不能利用自然的阳光。光影在整个皮影戏表演中，占有极其重要的地位，起着至关重要的作用。（见图1-22和图1-23）

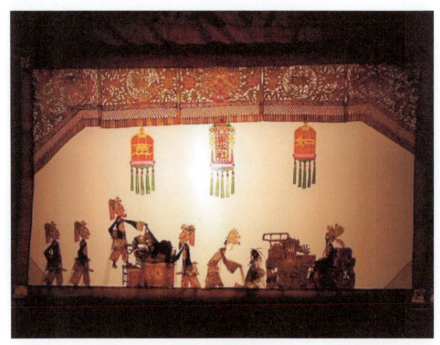

图1-22　皮影戏1

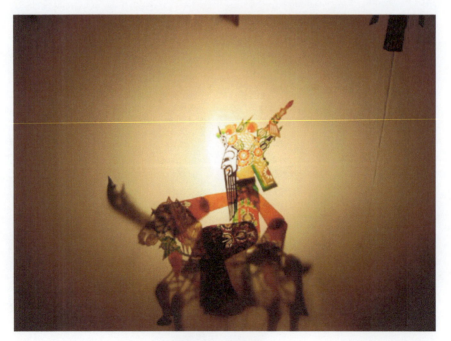

图1-23　皮影戏2

三、室内光环境设计

光在我们的生活中起着重要的作用,无论是阳光还是夜间照明,都是不可缺少的。根据光源,光影可以分为天然光影和人工光影两种。

1. 天然光影的运用

太阳光因为色调比较平衡,亮度分布比较均匀,所以是最理想的自然光源。在室内设计中,很多设计师都会利用阳光创造空间立体感,营造明暗对比效果。

太阳光照射在物体上所留下的光影称为天然光影,其特点是亮度、方位随时间和天气变化,不易控制,这是因为光源不易控制的特点造成的。晴天的直射光光影效果强烈,物体的立体感强;阴天的光和漫反射光比较柔和,光影效果弱,物体的立体感不强。

1989年竣工于大阪的光之教堂是安藤忠雄"教堂三部曲"中最著名的一座。光之教堂很好地利用了光线的明暗对比。白天,光线透过"十"字形墙缝照进室内,在室内未被光线照射到的墙面上形成一个大大的十字架,不仅光线进入了室内,而且渲染出了一种与其他教堂不同的气氛。水之教堂则利用室内、外相似的光环境沟通室内、外空间。(见图1-24至图1-26)

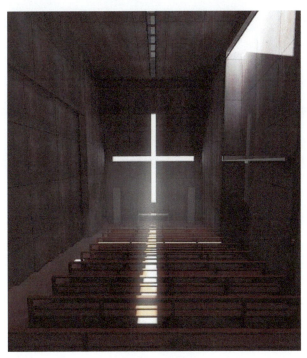

图1-24　光之教堂

阿联酋古典艺术博物馆也充分利用了天然光影进行室内光环境设计。(见图1-27)

2. 人工光影的运用

人工光影是指人工设计的灯光照射在物体上所留下的光影。从自然光的利用到电灯的发明,光影在室内装饰中的应用越来越广泛。从教堂到居室、从餐厅到特殊功能空间(如展览馆、博物馆等),人们逐渐将人工光影用于装饰各种环境,以达到特殊的空间效果。(见图1-28和图1-29)

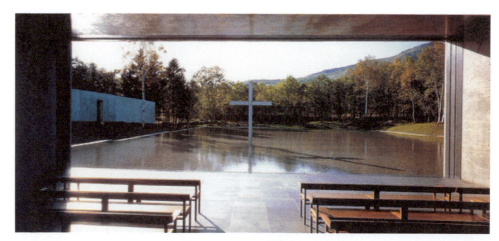

图 1-25 水之教堂 1

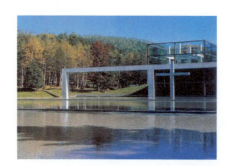

图 1-26 水之教堂 2

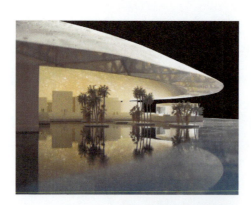 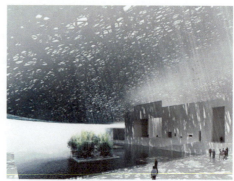

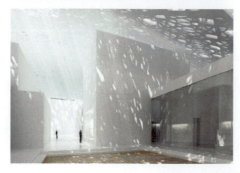 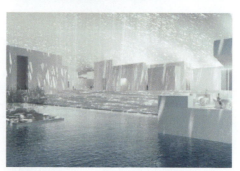

图 1-27 阿联酋古典艺术博物馆

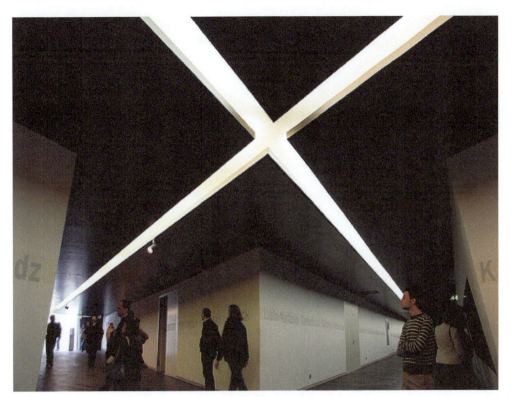

图 1-28　柏林犹太博物馆

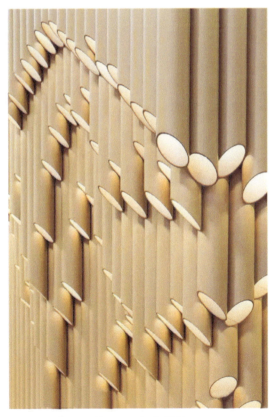

图 1-29　灯光设计

人工光源种类繁多,白炽灯、气体放电灯是常用的人工光源,其特点是光源形状、大小可以选择,光束大小、方向容易控制,亮度、显色性可以选择,大大满足了室内环境设计的需要,成为室内环境设计的主要光源,其形成的光影也成为室内光影的主要来源。

光影可以影响人的心理感受。例如:酒吧、迪厅等娱乐场所主要供年轻人活动,其光影效果比一般的居室强烈,色彩也更丰富,这样可以使气氛显得不平静,给人一种无所顾忌的感觉,让人完全沉浸在这个环境里。

四、室外照明设计　　FOUR

中国古代的很多文学家都对灯火进行了描述。苏轼曾写道:"灯火钱塘三五夜,明月如霜,照见人如画。"这句话描写了灯火装点的城市的轮廓。欧阳修写道:"去年元夜时,花市灯如昼。"这里描述了灯的亮度。早在唐代我国的庭院中就采用石灯笼作为照明工具。

1. 符合美学规律

一件优秀的室外照明设计作品一定是符合美学规律的,其观感必须具有统一性,整个环境浑然一体,各部分光照的配合恰如其分,不同颜色、不同方向的光线,以及由此产生的不同的光影均能达到一种统一的效果。在室外照明设计过程中,可以运用对比、韵律、重复、均衡等形式美原则来进行处理。例如:利用亮度的对比及灯光颜色的变化来突出入口、屋顶等重点部位;根据空间立面韵律变化的规律来布灯,以体现一种韵律美。(见图1-30和图1-31)

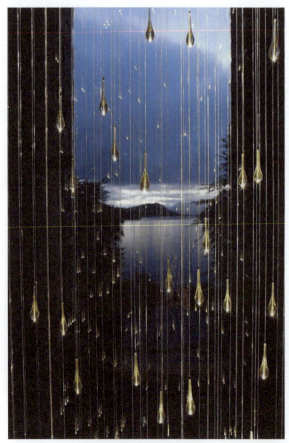

图1-30　室外照明设计1

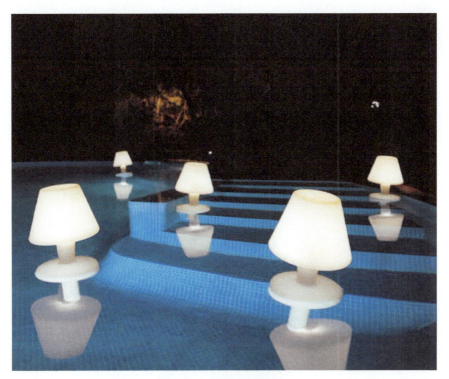

图 1-31　室外照明设计 2

2. 体现建筑的性格

室外照明设计应当充分体现建筑的性格,要根据空间艺术处理方式,合理、有效地展示建筑风貌,并为建筑与城市增色。因此,在方案设计阶段,要仔细分析建筑的平面图和立面图,根据建筑的特点确定灯光在墙面上的分布方式,并分析由于建筑立面划分的不同而产生的不同的光影效果。(见图 1-32)

图 1-32　灯光设计下的都市夜景

3. 减少眩光干扰

夜景的艺术化处理需要使用大量灯光,这些灯光必定会形成眩光,若不能妥善处理眩光,则会产生眩光污染。因此,我们要合理选择灯的位置、灯光的投射角度和投射方向。一般的原则是从下往上投射、从外向建筑

投射。从下往上投射的目的是使眩光影响区位于空中,这样可以减小眩光对人的影响。(见图 1-33 和图 1-34)

图 1-33　灯光设计下的布拉格

图 1-34　灯光设计下的万达广场

第二章
光造型设计原理

GUANGGOU CHENG

YISHU

YANJIU

第一节 镜映象

镜映象是指利用镜面成像原理,通过镜面形成关于镜面对称的物像。

真实感与虚幻感并存是镜映象的特点。当我们注视镜子的时候,我们会觉得镜子中出现的映象与现实中看到的物体一样,容易让人产生真实感,但是用手去触摸,却什么都没有,所以会让人产生虚幻感。

人们很早就知道镜映象的特点,并用智慧把镜子的作用发挥得淋漓尽致。在光造型设计中,可以不把镜子作为单独的平面来使用,尽量采用立体构成的方法,挖掘多样化的镜映象。(见图 2-1 和图 2-2)

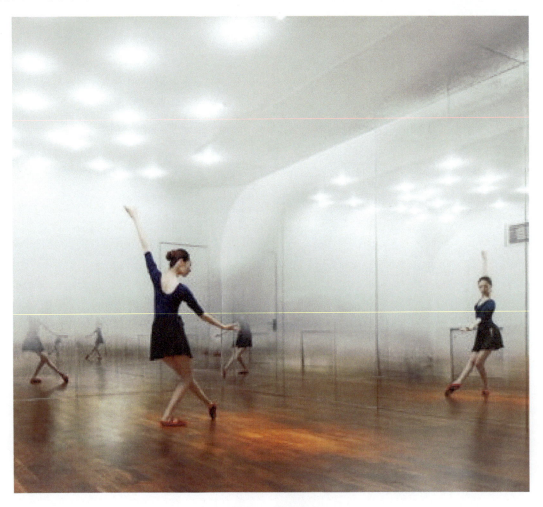

图 2-1　镜映象

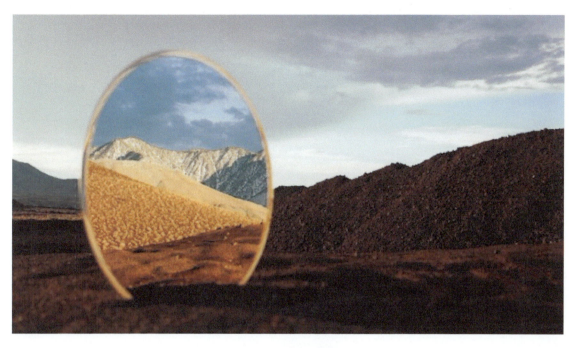

图 2-2 镜映象摄影

一、V 字形映象　　　　　　　　　　　　　　　　　　　ONE

　　将两面镜子呈 V 字形摆放,使镜面通过一定角度映照出左右对称、多位一体的物像。如果想获得更丰富的镜映象,可以在底面加一面镜子。(见图 2-3 和图 2-4)

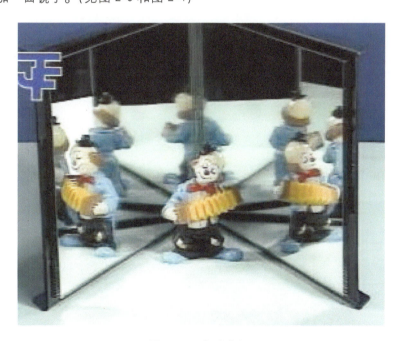

图 2-3　V 字形映象 1

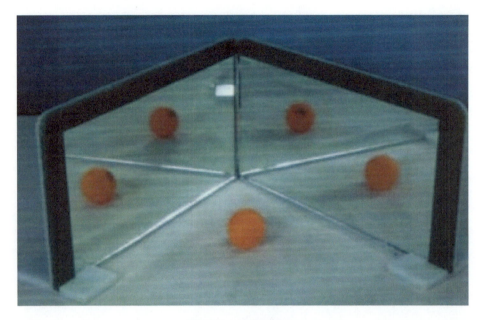

图 2-4　V 字形映象 2

二、万花筒映象　　　　　　　　　　　　　　　　　　　TWO

　　万花筒的原理就是利用组成三棱柱的镜面反射堆积在一角的碎彩色玻璃形成规则、美丽的图案。(见图 2-5)

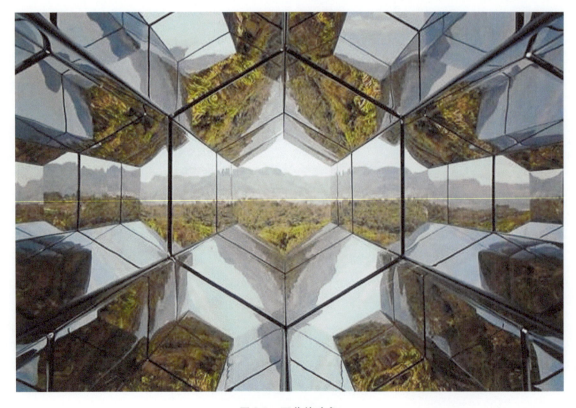

图 2-5　万花筒映象

三、多面映象 THREE

利用多面镜子映照出物像的另一种形态。(见图2-6)

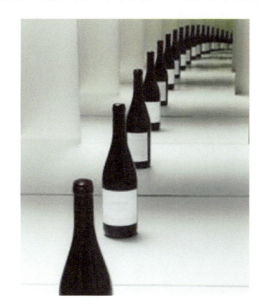
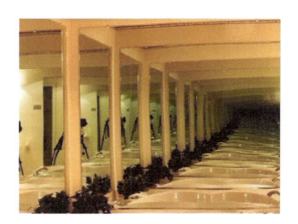

图 2-6　多面映象

四、曲面映象 FOUR

用曲面镜或表面凹凸不平的镜子映照出具有膨胀或收缩效果的物像。(见图2-7和图2-8)

五、圆筒镜外壁映象 FIVE

圆筒镜外壁的镜映象看起来不是在镜面上显现,而是要"爬行"到圆筒镜上。图2-9就是印度艺术家利用该原理创作的作品。

六、八字形映象 SIX

将两面镜子呈八字形摆放,使镜面通过一定角度映照出左右对称、多位一体的物像。采用这种方法时,同样也可以在底面加一面镜子,增加物像的内容。(见图2-10)

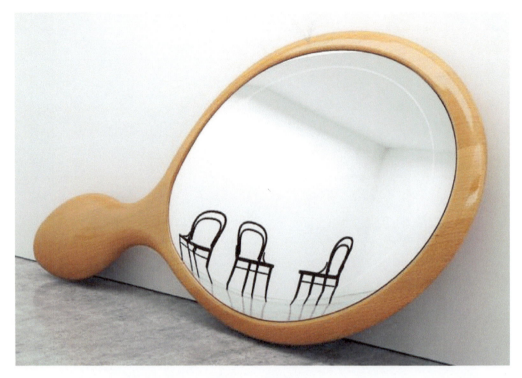

图 2-7 曲面映象 1

图 2-8 曲面映象 2

图 2-9　圆筒镜外壁映象

图 2-10　八字形映象

第二节

反射与折射

利用光的反射与折射现象,可以达到不同的造型效果。透镜可以以光为媒介,改变物像的外形。因此,利用透镜,可以创作出别具一格的作品。交通用凸透镜如图2-11所示。

图2-11　交通用凸透镜

相机的标准镜头有很多种,它们都能真实地再现物体的形态。望远镜头与广角镜头在外形上没有太大区别,但是望远镜头会让人产生拍摄距离缩小的感觉,而广角镜头则会使人产生空间扩大的感觉。鱼眼镜头的拍摄范围非常广,使用鱼眼镜头进行拍摄,被拍摄的物体不仅在距离上有差异,在形状上也会出现变形,从而达到一种意想不到的效果。(见图2-12至图2-14)

我们可以用摄影的方式记录这个世界,但是对于造型来说,比起准确地再现,有效地表现更为重要。因此,我们没有必要拘泥于外形准确与否,而是要从个性的角度出发,以不同寻常的视角,向新的可能性发起挑战。特殊透镜的变形作用对造型具有特殊的意义。图2-15至图2-22是利用光的反射与折射现象创作的一些作品。

图 2-12 利用鱼眼镜头拍摄的作品 1

图 2-13 利用鱼眼镜头拍摄的作品 2

图 2-14　利用鱼眼镜头拍摄的作品 3

图 2-15　利用光的反射与折射现象创作的作品 1

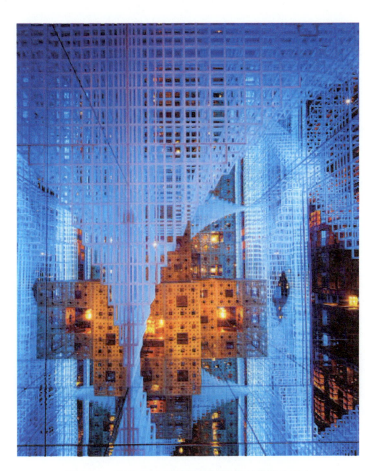

图 2-16 利用光的反射与折射现象创作的作品 2

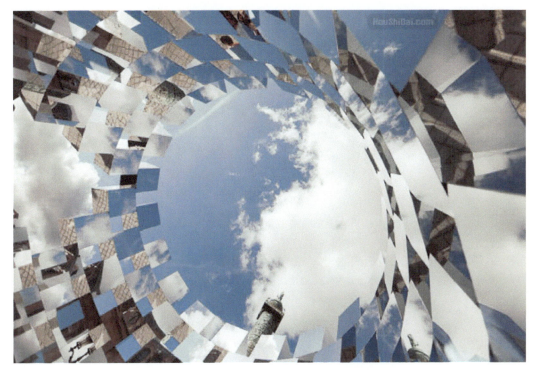

图 2-17 利用光的反射与折射现象创作的作品 3

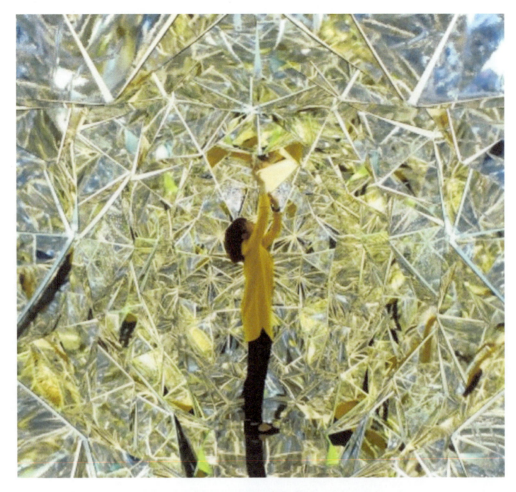

图 2-18 利用光的反射与折射现象创作的作品 4

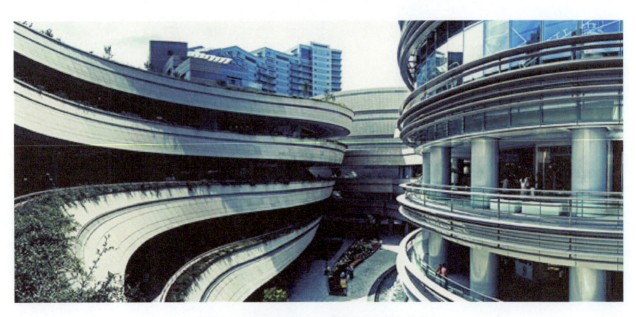

图 2-19 利用光的反射与折射现象创作的作品 5

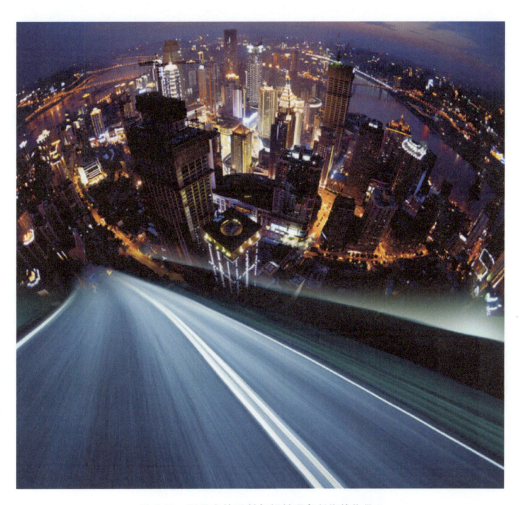

图 2-20　利用光的反射与折射现象创作的作品 6

图 2-21　利用光的反射与折射现象创作的作品 7

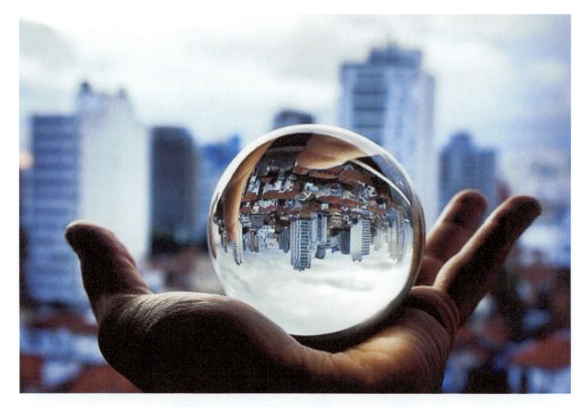

图 2-22　利用光的反射与折射现象创作的作品 8

第三节

光动迹象

　　光动迹象可以分为两种,一种是单凭肉眼不易观察到光的运动,感觉不到光的美,但是如果对光运动的轨迹进行记录,则能清晰地感觉到它的美;另一种是亲眼看见光的运动,并感受它的美。
　　同色彩相比,光构成的语言更加抽象,并且光的形态、颜色可以瞬间变换,因此,光构成更符合人们的主观想象,人们可以带着思绪自由地进行想象与创作。

一、光动迹象摄影　　　　　　　　　　　　　　　　　　　　　　　　ONE

　　拍摄光动迹象时,可以只移动光源或摄影装置,也可以同时移动光源和摄影装置。

二、光动迹象的立体空间构成 TWO

　　光动迹象可以在空间中形成立体形象，利用不同形式的光源，可以得到不同的造型。人的视神经可以使物像在眼前短暂停留，调节光源移动的速度，就能使余像发挥作用，产生奇异的光动迹象造型。

　　光动迹象如图 2-23 至图 2-32 所示。

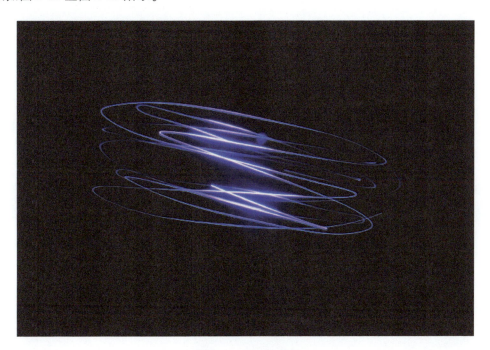

图 2-23　光动迹象 1

图 2-24　光动迹象 2

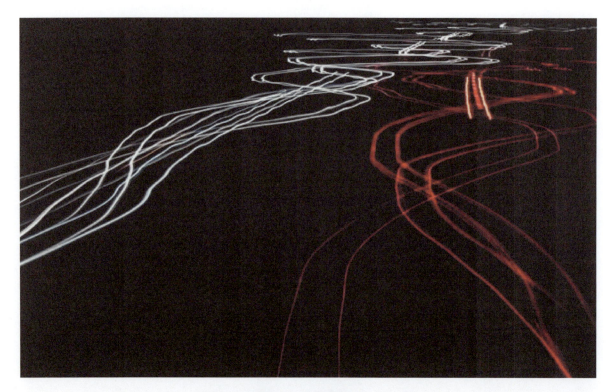

图 2-25　光动迹象 3

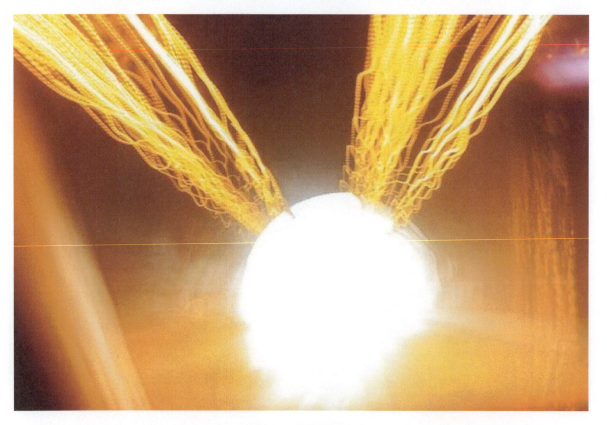

图 2-26　光动迹象 4

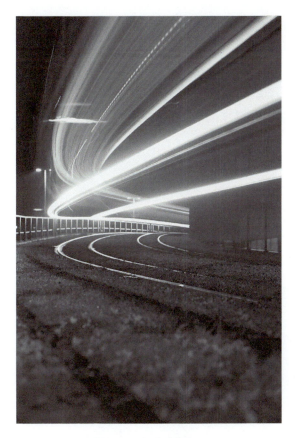

图 2-27 光动迹象 5　　　　图 2-28 光动迹象 6

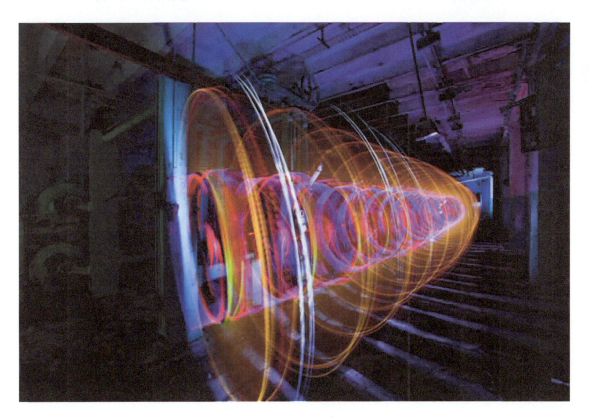

图 2-29 光动迹象 7

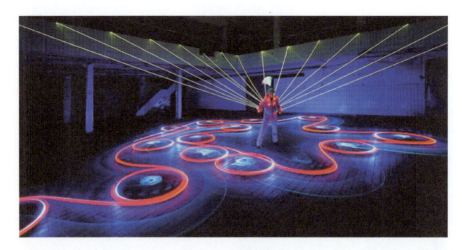

图 2-30　光动迹象 8

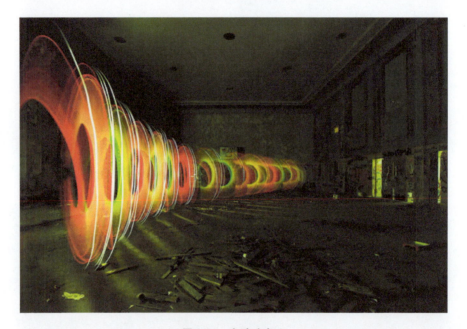

图 2-31　光动迹象 9

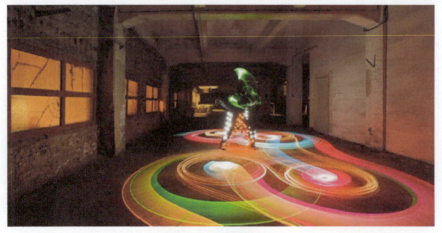

图 2-32　光动迹象 10

第三章
光艺术与审美信息

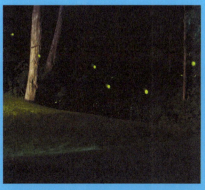

第一节 光艺术审美信息的传播

一、光艺术领域的发展轨迹

第一次世界大战结束之后,人们开始了精神上的复兴,光造型领域也开始快速发展,一些重要的光学实验取得了成功,摄影技术方面也取得了很大的进步,莫霍利·纳吉与曼·雷曾尝试不使用相机,将光照射在物体上所得到的影像直接印在胶片上,这种尝试所使用的曝光方法是在光与摄影的关系方面开拓出的全新领域。

20世纪六七十年代,科学技术发展得非常迅速,文化领域呈现出自由、活跃的景象,视觉艺术领域也出现了利用科学技术创作作品的倾向。这一时期,利用光学材料创作的纯艺术作品大量出现,这些作品突破了雕塑所用的常规材料(如金属、木头等),采用霓虹灯、荧光灯等光学材料创作而成,由此出现了新的领域——光艺术领域。20世纪70年代中期,激光技术、计算机技术等高新技术与光艺术完美结合,高科技光艺术是主要趋势。在灯光的照射下,人和物会产生明暗和层次的变化,使其在视觉上富于立体感。(见图3-1)

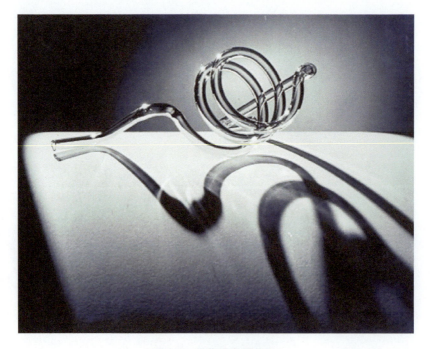

图3-1 物体的光照效果

随着互联网时代的到来以及声、光、电等技术的发展,语言作为主要的信息传播形式日益退隐,代替它的是以图像、光等为代表的多元的信息传播形式。在信息传播的过程中,这些新的信息传播方式调动了更多的感官参与信息传播的过程,因此,其审美表象也不同于以往传统的信息传播方式。例如,激光舞运用光的特殊效果,使人与光相互融合,这种新的视觉刺激可以让受众产生新鲜感,并使受众印象深刻。(见图3-2)

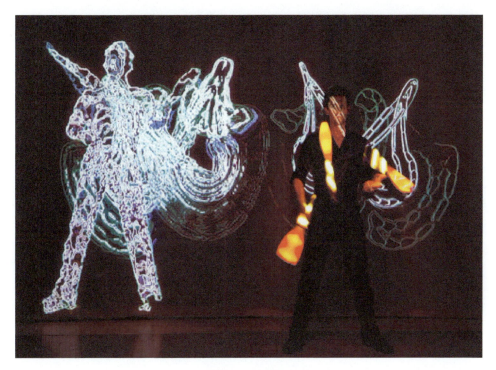

图 3-2　激光舞

二、光构成的形式美　　TWO

形式美是一种具有相对独立性的审美对象。它与美的形式之间有质的区别。美的形式是体现合规律性、合目的性的本质内容的那种自由的感性形式,也就是显示人的本质力量的感性形式。

线条和形状作为构成事物空间形象的基本要素,具有极富特色的情感表现性。例如:直线具有力量、稳定、坚硬的意味;曲线具有柔和、流畅、优美的意味;折线具有突然、转折的意味;正方形具有公正、大方、刚劲的意味;三角形具有安定、平稳的意味;倒三角形具有动荡、不安稳的意味;圆形具有柔和、圆满、封闭的意味。把色彩、线条、形状按照一定的构成规律组合起来,可以形成视觉感受,进而影响更深层次的心理感受。(见图3-3至图3-5)

光的相对面是影,光与影是相辅相成,无法分离的。不可否认的是,在整个艺术创作过程中,我们在营造艺术氛围时不仅需要光,还需要影。光和影在视觉形式上同时表达了自身的空和形体的实。例如,只有在光和影的共同作用下,才能显现出花卉精致的脉络和花瓣娇嫩的质感。

中国古代园林设计也充分运用了光艺术,园林中的亭、台、楼、阁、榭都因光影作用而产生了明暗疏密的感觉。设计者运用虚实结合的视觉美学手法,用虚景衬托实景,将月影、花影作为衬托实景的光道具,让观者产生丰富的联想,艺术韵味由此层层推开,让人细细品味。(见图3-6)

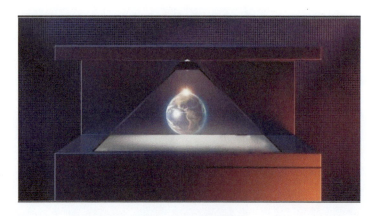

图 3-3　光艺术表现 1

图 3-4　光艺术表现 2

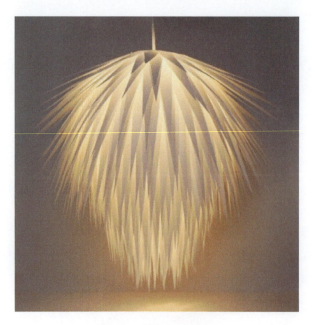

图 3-5　光艺术表现 3

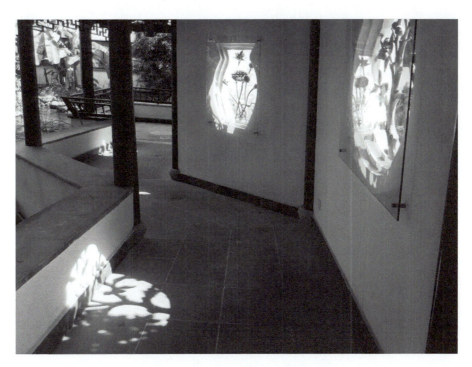

图 3-6　光在古代园林中的艺术表现

第二节 光艺术与审美活动

　　审美活动作为人把握世界的特殊方式,是人按照美的规律来把握现实的一种自由的创造性实践。审美活动的特征主要表现在以下几个方面。

　　第一,审美活动以一种艺术的眼光看待人类的生活与生产劳动。人在生活与生产劳动过程中,可以按照美的规律来创造。例如,动物(如蜜蜂、蚂蚁等)为自己构筑巢穴,仅仅是一种本能的活动,它们所构筑的巢穴基本上都是一个样子,而人却可以根据自己的需要和对象的特点、规律,建造各种功能不同、风格迥异的房子(如四合院、别墅、摩天大楼等)。这些房子可以充分地体现出建造者的趣味,凝聚人的感情。

　　第二,审美活动已经从物质的生产劳动中独立出来,它所体现的审美价值不是隐藏在实用价值背后,而是已经在人类的生活和生产劳动中占据了主导地位。光艺术因为具有丰富的色彩与多变的形式,所以具有很高的审美价值,这也是从实用照明的作用中发掘出来的光的艺术属性。

　　第三,在审美活动中,对生活与生产劳动过程及其结果的把握,更多的是从感性形式方面进行的。换句话说,审美活动从直观的感性形式出发,始终不脱离生活与生产劳动过程及其结果的直观表象和情感体验形式。

　　审美是审美主体与客体的沟通,审美价值存在于审美主体与客体的意向性关系之中。传统审美心理理论

主要是围绕审美态度、审美感受、审美体验和审美超越四个方面展开论述的,其目的在于揭示获得审美和文化快感的具体过程。

光媒介为视觉艺术带来了新的创作材料、方式及手段。进入互联网时代后,艺术形式越来越多样化。在数字媒体环境下,审美主体的交互性和客体的仿像性使审美体验进入了一种瞬间沉浸而无深度、情感浅层化的虚拟体验阶段。

现代艺术因为受到科技和工业生产的影响,新思潮不断涌现,前所未有的新样式、新品种层出不穷。艺术要求发展个性,发展的总趋势是走向多元化。光艺术作为新兴的媒体艺术,是一种具有巨大的开发潜力的艺术形式。(见图 3-7 和图 3-8)

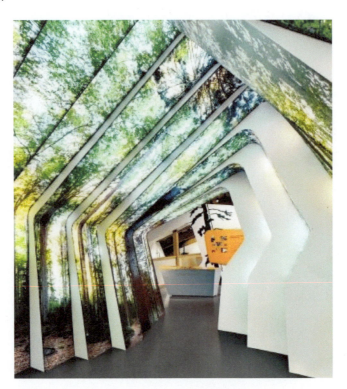

图 3-7　光艺术空间表现 1

图 3-8　光艺术空间表现 2

第三节 光艺术的情感感受

自然界的许多动植物天生具有趋光性。自然光以各种形态出现在人们面前,引起了人们对光的意识,给人以强烈的心理感受。例如:海边壮观的日出、夕阳的余晖、雨后的彩虹、暴雨中的闪电、爆发的火山,可以让人感受到大自然的威严;神奇的极光可以让人感受到大自然的神秘;满天的繁星、萤火虫,则让人感到浪漫、唯美。这些现象都说明,自然光能影响人的精神与情感,带给人一定的情感感受。而在最早的人工光——火出现之后,它一方面可用于加工食物,另一方面可用于照明。后来,火还广泛运用于祭祀活动中。这与火焰的颜色、形态容易激发人们的情感是分不开的。(见图3-9 至图3-14)

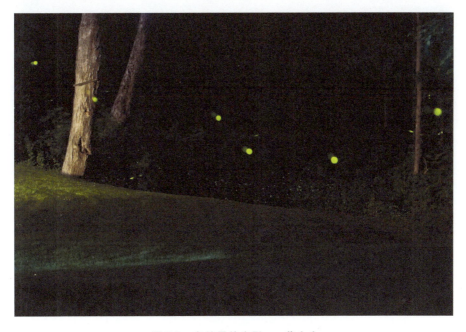

图 3-9 自然界的光影——萤火虫

人的情绪、感情很容易受到光的影响,光作为一种全新的设计材料,能够给人以完全不同的感受。例如,发光的椅子会让人感觉坐在上面很温暖,乍一看又看不清楚坐在上面的人。

光的视觉吸引力很强,光在夜晚很容易引起人们的注意,因此,新兴的光构成设计得到了广泛的应用。提到灯塔,人们会自然地联想到回家的方向,给人以温暖的感觉,这就是人们对于光的指向性的运用。(见图3-15)

根据人的情感感受,可以将光分为暖光和冷光。暖光,能让人产生温馨、放松的情感感受,冷光则会让人感到冰冷。当然,光的冷暖是相对而言的,两者之间没有绝对的界限。(见图3-16)

光是一种非常灵活、有趣的设计元素,它的特性决定了它是一种很好的艺术媒介,主要体现在以下两个方面。

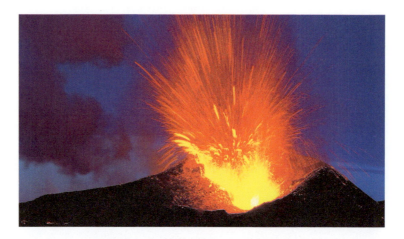

图 3-10　自然界的光影——爆发的火山

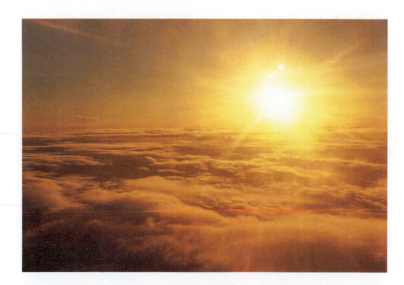

图 3-11　自然界的光影——日出

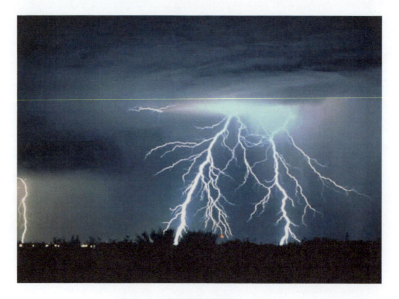

图 3-12　自然界的光影——闪电

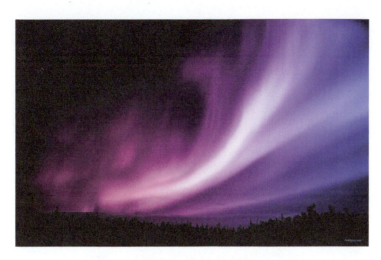

图 3-13　自然界的光影——神秘的极光

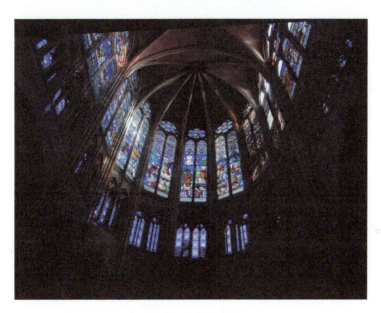

图 3-14　灯火效果

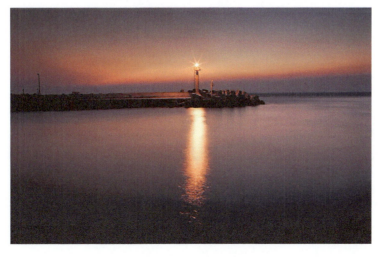

图 3-15　灯塔的光影

图 3-16　光的冷暖

（1）光能够产生斑驳的艺术效果。例如光之教堂，它是安藤忠雄"教堂三部曲"（风之教堂、水之教堂、光之教堂）中最著名的一座。在安藤忠雄的作品中，光永远是一种将空间戏剧化的重要元素。"光之十字"无时无刻不在提醒世人关注其超脱于建筑之上的绝对力量。他利用光的通透性制造了一种神秘的色彩，这种神秘的色彩给人的震慑感是不言而喻的。（见图 3-17）

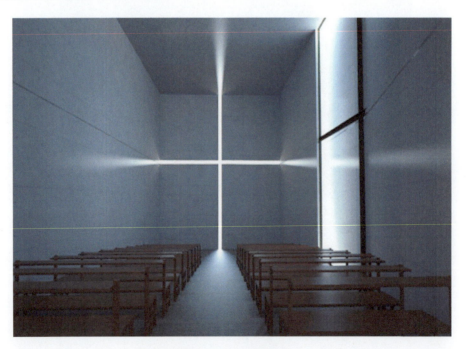

图 3-17　光的心理效应

（2）利用光的折射和反射现象，可以形成一种独特、精致的现代感，可以将视觉空间变得更加扑朔迷离。

21 世纪的新艺术形式结合了艺术观感和先进科技的表达手法，给人们带来了梦幻、奇妙的视觉感受。光与我们的生活密不可分，光作为一种创新的艺术表达形式，不再是辅助艺术品的工具，而是作为真正的艺术主体积极、主动地参与到创作中来。

第四章
不同媒介的光设计

GUANGGOU
CHENG

YISHU

YANJIU

在不同的媒介或载体环境下,对于光的运用和设计是不同的。在人工光环境设计中,为了满足人们的审美要求,更加注重利用光的表现力对空间或物体进行艺术加工。突出光的表现力是创造光艺术的重要因素。利用光展示出来的空间效果、利用光创作出来的雕塑和绘画作品都可以给人以强烈的视觉冲击。除此之外,光还具有交流和装饰的功能。

第一节 光体媒介的光设计

光体媒介的形式是多种多样的,在这一领域中,光的表达方式也是多种多样的,主要有以下四种。

一、对比 ONE

对比是指一个造型中包含着相对的或矛盾的要素。将相对的或矛盾的要素放在一个造型中,其中的差异相互映衬,可以使造型充满活力与动感。

对比在造型领域中应用得十分广泛,概括起来可分为形、色、质的对比。在光设计领域,则可以分为亮度的对比、光形的对比和光色的对比。(见图 4-1)

图 4-1 光的对比

（一）亮度的对比

在造型过程中,要想把一个形状复杂的物体表现出来,就要使它的轮廓线与亮度分布互相配合。在视知觉中,亮度相同的单位会被组合在一起,而亮度差异较大的单位,则会被分离,从而使物体的形态被凸显出来。(见图4-2)

图 4-2　亮度的对比

（二）光形的对比

光通过影获得了形态,这种影(光形)又因为与承影面的亮度对比而被凸显出来,暗的影与亮的面之间形成了一种形态上的对比关系,即图形与背景的关系。图形与背景相互映衬,可以给造型带来许多戏剧化的趣味。(见图 4-3)

（三）光色的对比

光色的对比是指光的冷暖的对比。暖光可以吸引人们的目光,给人一种温暖的感觉;冷光则可以营造出一种整洁、有序的氛围。

在设计过程中,如果能很好地把握冷光与暖光的变化,那么空间中色彩的表现将会显得绚丽多姿。(见图4-4)

二、平衡

平衡使人感到舒适,人若看到不平衡的状态,往往会产生不平衡的感情,因此,人们往往会寻求平衡的

图 4-3　光形的对比

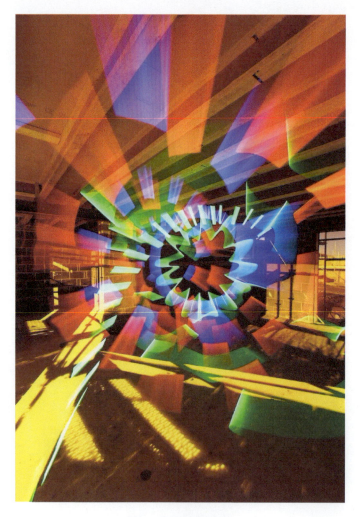

图 4-4　光色的对比

状态。

（一）光的亮点所形成的视觉中心在视觉构图中的平衡

要想营造一个充满活力而又让人感到舒适的室内空间,关键在于光设计中动态与平衡原理的辩证应用。（见图4-5）

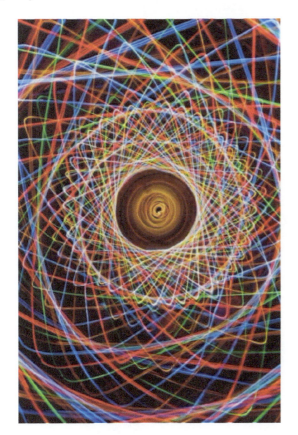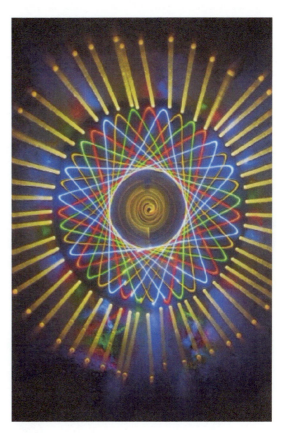

图 4-5　视觉平衡

（二）自然采光与人工照明之间的平衡

在这一方面,最具有代表性的建筑是康宁玻璃艺术博物馆。屋顶天窗上的片状格栅使得进入博物馆的光线比较柔和,保证了室内的自然采光。建筑师从白色云层的意象中获得灵感,设计了一系列由柔和的曲面墙限定的空间,消除了艺术、环境、光照和空间之间的分离感。这栋建筑是玻璃和光线精华的容器,是一个服务于艺术的场所。无论是从室内照明的满足、色彩的呈现方面来说,还是从视觉构图方面来说,这栋建筑的光设计都是无懈可击的,体现了自然光与灯光的完美结合。（见图4-6）

三、韵律　　THREE

韵律也可以称为节奏,指同一现象的周期性反复。韵律是诗歌、音乐、舞蹈的基本原理,涉及时间、运动。

在视觉构图中对光的韵律的应用,可以与音乐类比。音乐的命脉是韵律,长短、高低、急缓不同的音乐,给

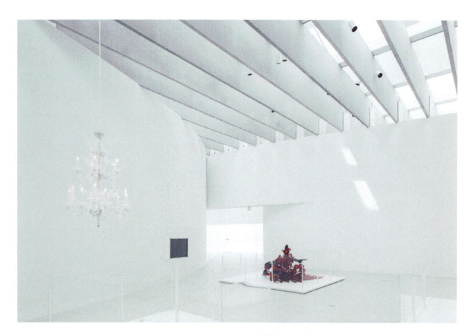

图 4-6　自然采光与人工照明之间的平衡

人的情感体验也不同。同样,光在光明与黑暗之间跳动的韵律也会带给人们相应的情感体验。(见图 4-7 和图 4-8)

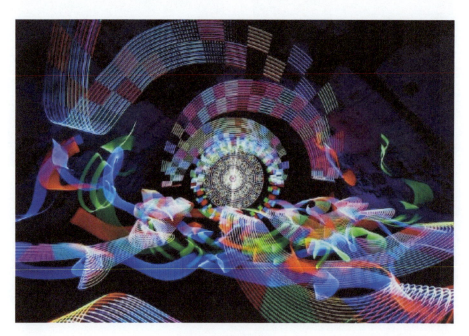

图 4-7　光的韵律 1

(一)光影的韵律

几根柱子并排排到,这一序列就会显示出一种无光、有光、无光、有光、无光、有光的韵律。

(二)渐层

光在造型中还有一种常见的韵律表现——渐层,即光的亮度逐渐增强或减弱。如果整个空间中只采用渐

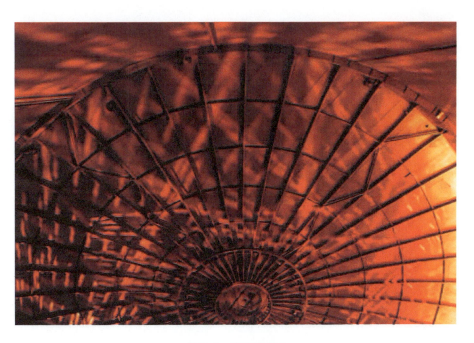

图 4-8 光的韵律 2

层一种表现手法,就会显得单调、不合理,所以渐层手法多用于局部的造型中,属于光设计中的一种细部设计。

四、调和　　　　　　　　　　　　　　　　　　　　　　　FOUR

　　调和是指两个以上的造型要素之间统一的关系,这种统一的关系可以给人以快感。调和在文艺复兴时期的造型艺术中表现得尤为突出。在光设计中,调和与平衡之间存在着微妙的关系,平衡的造型要素往往就是调和的。(见图 4-9)

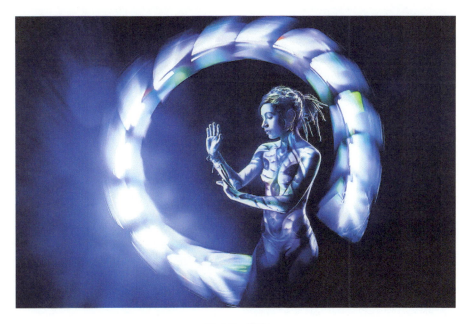

图 4-9 调和

案例一

1949年，著名摄影师吉恩·米利拜访了毕加索，并向毕加索展示了一组照片，照片上面是一个人穿着闪光的滑冰鞋在黑暗中做出各种跳跃动作。这组照片激发了毕加索的光绘灵感。吉恩·米利为毕加索拍摄了不少光绘作品。可以说，这些光绘作品是毕加索和吉恩·米利共同完成的艺术品。（见图4-10）

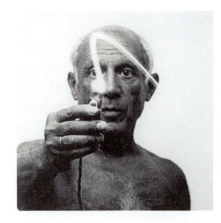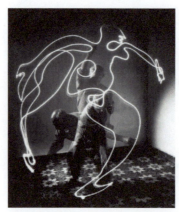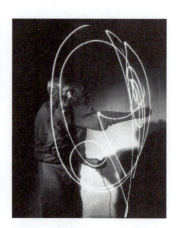

图4-10　毕加索和吉恩·米利的光绘作品

案例二

英国摄影师Martin Kimbell以夜空为背景，创作了一系列瑰丽的光绘作品。拍摄时，Martin Kimbell将装有LED灯的圆环抛向空中，然后用慢速快门拍下它的运动轨迹。进行光绘创作时，除了夜空外，他还会选择湖泊、树林等作为背景。目前，他创作的光绘作品，曝光时间最短需要30秒，最长需要1小时。（见图4-11）

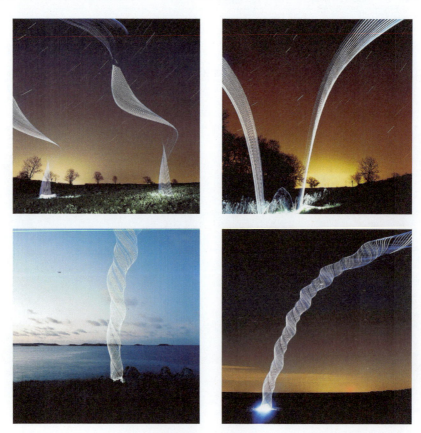

图4-11　Martin Kimbell的光绘作品

案例三

芬兰艺术家 Janne Parviainen 选择用光线作画,并且不经过任何后期处理。他延长了曝光时间,并通过移动摄像机框架内特定的光线进行创作。他将绘画和摄影完美地结合在一起,使得那些神秘的人物在黑暗中以螺旋形光束的形式呈现。Janne Parviainen 的作品似乎在揭示隐藏于人们日常生活中的另一个真实的世界。他的光绘作品会使人产生一种奇怪的感觉,就好像人们身边有许多幽灵般的人物存在。他喜欢通过木乃伊和骷髅般的造型来引起人们对于这种古怪的人类形式的反应。他说:"通过改变光线,我可以在我的照片中添加更多的人物故事,以获悉人们对于这些照片的感受。"(见图 4-12)

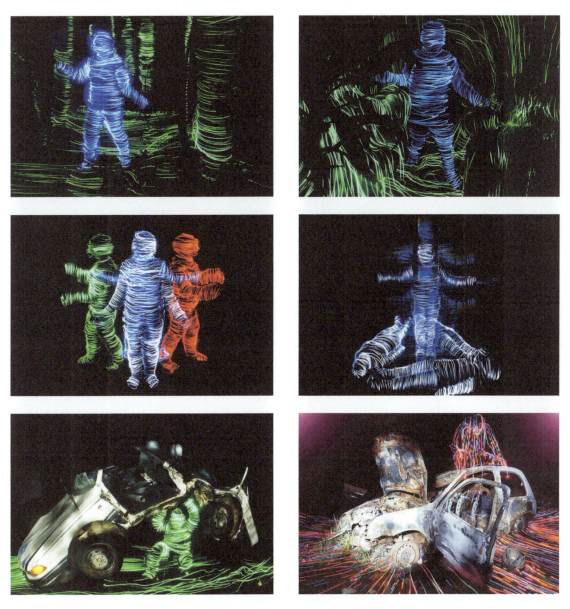

图 4-12　Janne Parviainen 的光绘作品

案例四

美国摄影师 Wes Whaley 是一个"光绘迷"。他的照片没有一张是经过后期处理的。他说:"我没有对照片进行过任何后期处理,至于图案,我是用 EL 冷光线在屏幕上摆出形状,然后将其旋转得到的。"Wes Whaley 创作时使用的工具主要有摄像机、EL 冷光线、彩灯和三脚架等。(见图 4-13)

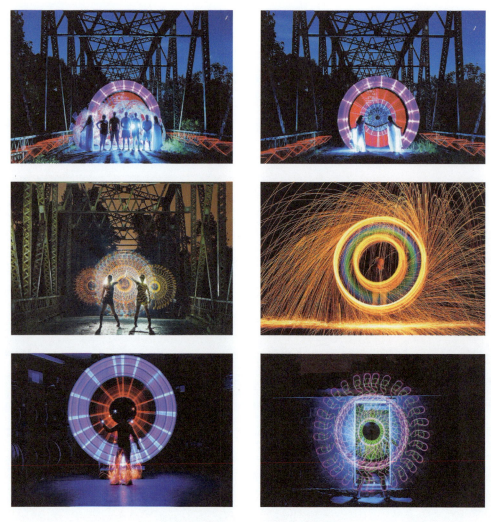

图 4-13 Wes Whaley 的光绘作品

第二节 互动媒介的光设计

光在艺术作品中的运用可以追溯到 20 世纪 30 年代,把灯泡的闪烁运用到艺术作品中,是最初的光艺术。20 世纪 60 年代,艺术作品不再局限于利用简单的灯泡作为媒介,而是开始利用霓虹灯、荧光灯等作为媒介。20 世纪 80 年代,人们开始利用计算机信息系统对灯光进行控制,使得其对一定的环境和观众的行为做出反应,从而创造出了互动型的光艺术。

在一件互动型的光艺术作品中,灯光运用得是否恰当会直接影响互动媒介装置的效果。灯光运用得恰当,

可以让观众正确理解作品的意境和思想,给观众带来视觉上的享受;灯光运用得不恰当,会使观众不能正确理解作品所传递的信息。

一、功能形式　　ONE

在光的互动媒介中,对功能形式的探索是首位的,光设计中最核心的过程就是为后期的功能性做相应的准备和铺垫。在光的互动过程中,有一个重要的核心概念就是互动对象——人,在这个概念下,功能性是光设计的最终目的。

二、装饰形式　　TWO

装饰形式是对光构成的实际表现的一种综合描述,在这个描述中,我们的关注点主要是光的装饰作用。在这个过程中,互动的装饰形式除了本身所具备的装饰色彩之外,还有概念的表达。装饰的目的在于吸引互动对象参与和感受。

图 4-14 所示的水晶音乐雕塑位于日本东京银座索尼大厦前的索尼广场上。在优美的音乐的伴奏下,灯光的颜色会不断变化,仿佛在与广场上的行人互动。广场上有一个捐款箱,当有人朝捐款箱里面投硬币时,雕塑会转化成闪烁模式,对捐款行为做出反应。该雕塑是广场上一道美丽的风景线。

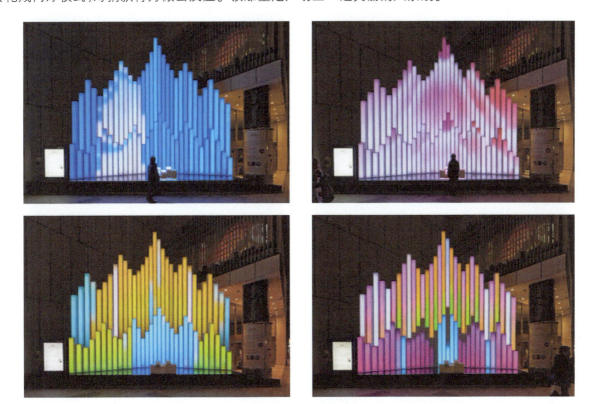

图 4-14　水晶音乐雕塑

对于互动装置艺术来说,光有强度、韵律、颜色三种特性。

首先,光的强度是指光的亮度,光的亮度会随着电流的变化而变化。

其次,光的韵律在互动装置艺术中主要指的是灯光闪烁的节奏。

最后是光的颜色,也是最重要的。利用计算机对电流进行控制,可以实现光的颜色的变化。

互动装置艺术中光的这三种特性可以给互动装置艺术本身带来一种变幻莫测的艺术气息和独特的空间感,并且可以从情感上将艺术作品的意境和思想传递给观众,给观众带来不同的情感感受。(见图 4-15)

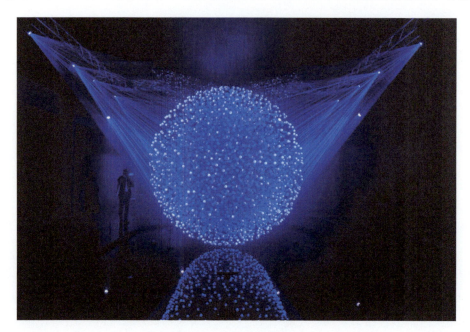

图 4-15　动态光互动雕塑

第五章
光构成形式与不同媒介的综合运用

GUANGGOU CHENG

YISHU

YANJIU

第一节

形态构成形式

光是没有形态的。我们研究光的形态构成形式,应该从哪里出发呢?根据人类的思维和视觉,我们可以从光所存在的点、线、面、体的形态来研究光的形态构成形式。

一、光构成中的点　　ONE

几何学中的点,没有长、宽、高,只有位置。但是从艺术设计的角度来说,点是有大小、形状和面积的。点是视觉艺术的最小单位,我们可以把它看作一切形态的开始,点的轨迹构成线,线的密集构成面。作为造型要素的点,在很多时候被认为是小的,并且是圆的,这实际上是一种错觉。现实生活中的点是各式各样的,有规则的点,如圆点、方点、三角点,也有不规则的点,即那些自由、随意的点。自然界中的任何形状,只要缩小到一定程度,都可以产生不同形态的点。

当光以小面积出现在某一对象上时,我们可以认为它是点。例如夏天,当阳光透过茂盛的树叶照射在地面上时,地面上会出现许多圆形的光斑。(见图5-1和图5-2)

由于点具有细小单位的特点,所以利用点能创造出丰富多彩的新形态。在我们的视觉经验中,光点的闪烁感来源于对烛光及远处灯火的联想。点的不同形态和构成会让人产生不同的视觉感受和情绪体验。例如:圆形的光点往往会给人一种饱满、充实的感觉;不规则的点则会给人一种自由、随意的感觉。这些联想赋予了点生命,这一切都说明点不是记录的手段,而是具有艺术表现力的视觉语言。在以点为主的设计中,我们既要看到点的灵活性,又要注意点的不稳定性,尽量利用点的大小、方向、位置的变化产生丰富的聚散效果。

由于点缺乏方向性,而多个点的集聚可以使画面的焦点发生一定的改变,所以在设计中,可以通过调整点与点之间的距离和点的面积来实现画面效果的平衡。同样是由于点缺乏方向性,在以点为主的设计中容易出现设计中心模糊的现象,所以在此类设计中,应该格外注意突出设计中心,可以采取增大点的面积、减少周围环境中点的数量等方法来达到突出设计中心的目的。(见图5-3)

二、光构成中的线　　TWO

在几何学中,线是点移动的轨迹,是点的连续和延长。可以说,线是由运动产生的,具有延伸感和方向感。我们在设计中常常利用线的方向性引导观者的视线,线因为方向的不断改变而呈现出丰富的视觉效果。

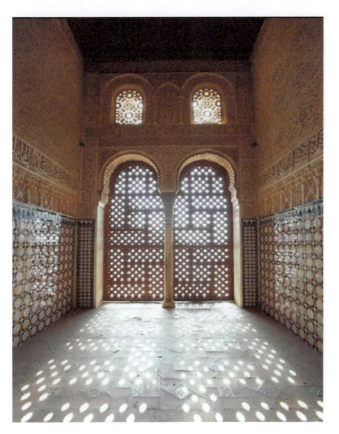

图 5-1 光的点形态 1

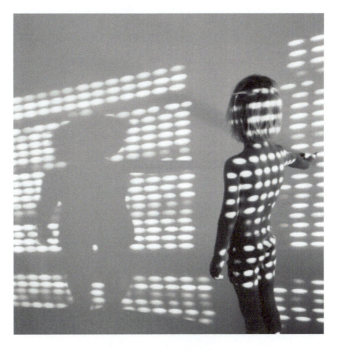

图 5-2 光的点形态 2

线的长短、粗细是相对而言的。在几何学中,线是不具有宽度的,但是在视觉艺术中,我们常常赋予线不同的宽度,以产生丰富的视觉效果。在设计中,当线的长度减小到一定程度时,在环境的作用下,线的性质开始向点的性质改变,而当线的宽度增大到一定程度时,线的性质又开始向面的性质改变。在视觉设计中,线比点更

图 5-3　Wes Whaley 的光绘作品

能表现出自然界的特征,线在外形造型上具有重要作用,它决定面的轮廓,自然界中的面及立体都可以通过线来表现。因此,线所具有的视觉性质是很重要的要素,具有很重要的作用。

　　在以线为主的设计中,我们应该特别注意线的力度强弱、方向变换对人的情感感受的影响。许多情感内涵都在于对整体画面力度的把握,不论是优雅、圆润的线条还是强劲、有速度感的线条,我们都要充分考虑创作要求,这样才可以得到令人满意的结果。(见图 5-4)

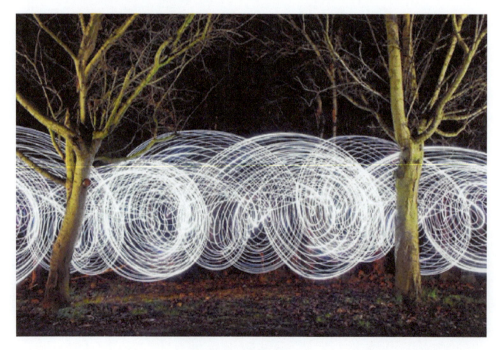

图 5-4　魔幻光绘艺术

　　线的中断可以产生点的感觉,线的集合可以产生面的感觉。运用线的粗细变化、长短变化、疏密变化的排

列，可以形成有空间深度和运动感的组合。运用线的粗细渐变或者线与线间隔大小渐变的排列，可以形成有规律的渐层变化空间。运用线的不同交叉方式，可以形成具有强烈动势结构的图形。（见图5-5和图5-6）

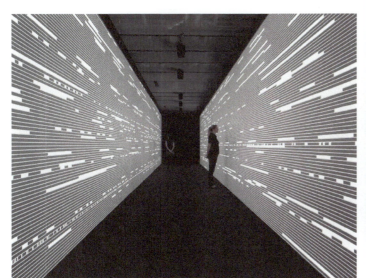

图 5-5　光的线形态 1

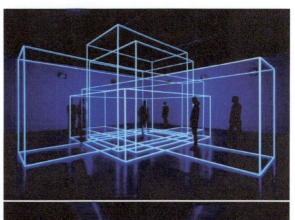

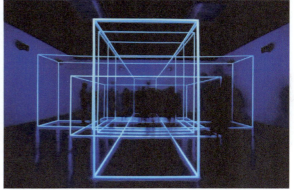

图 5-6　光的线形态 2

三、光构成中的面　　　　　　　　　　　　　　　THREE

按照几何学中的定义，面是线移动的轨迹，线的移动方向必须与线成一定的角度。面有位置、长度、宽度，没有厚度。

面与点和线一样具有相对性。从面的几何学概念出发，面是线移动的轨迹，这种轨迹与画面中其他要素的比例决定了面的性质。如果面的长度、宽度与画面整体的比例存在较大的差异，面的性质就会开始向线和点的性质改变。设计者可以灵活运用点、线、面这三种造型要素，根据设计要求不断改变它们的设计状态。强行区分点、线、面的设计领域是毫无意义的。设计者应根据自己的设计需要调节点、线、面的视觉特征，让构成不再成为一种定式，而是设计者的设计思想的一种自然流露。

一般来说，面在画面中所占的比重较大，因此，面的大小、形态、位置就显得十分重要。可以说，面的形态对平面设计的整体效果起到了主导作用。

在设计中，当面是主要的构成要素时，图底关系的协调是非常重要的。在对主要面进行叠加、削减的同时及时调整负形在空间中的平衡，可以使设计者稳步地进入设计的成功阶段。另外，在设计中，面的色彩同样为设计者提供了很多的可能性，它可以改变面的很多固有性质，产生新颖的设计。（见图5-7至图5-9）

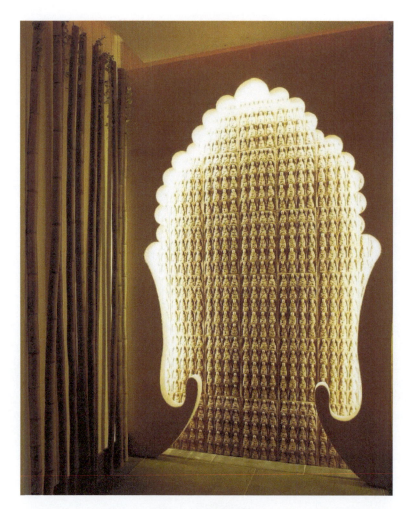

图5-7 光的面形态1

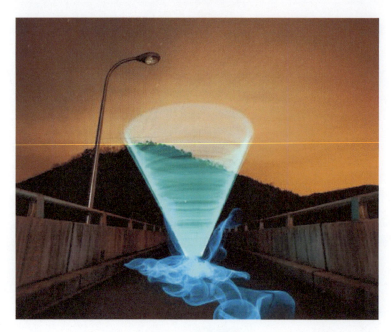

图5-8 光的面形态2

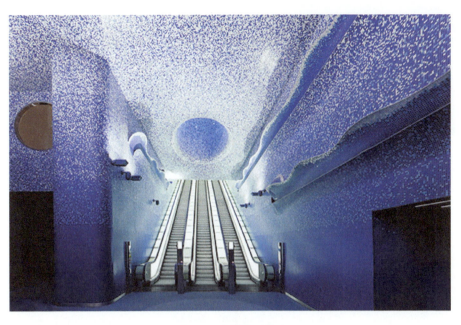

图 5-9　光的面形态 3

四、光构成中的体　　　　　　　　　　　FOUR

　　光构成中的体具有长度、宽度和厚度,可以由面围合而成,也可以由面运动而成。体的形态多种多样,大致可以分为几何体块和非几何体块。几何体块具有大方、庄重、沉稳、秩序感强的特点,如方体、锥体、柱体等。非几何体块是物体受到自然力的作用后形成的不规则体块,具有质朴、自然、坚实的特点。体的视觉感受也与体积有关。体积大的体块常给人一种冲击力比较强的感觉;体积小的体块则给人一种灵巧、轻盈的感觉,甚至会给人一种点的感觉。(见图 5-10 和图 5-11)

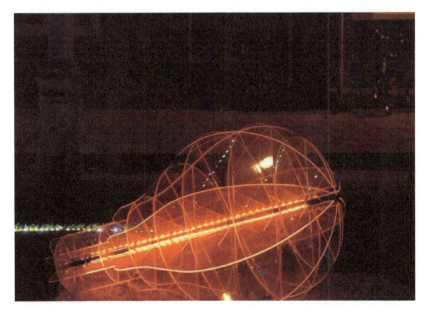

图 5-10　光的体形态 1

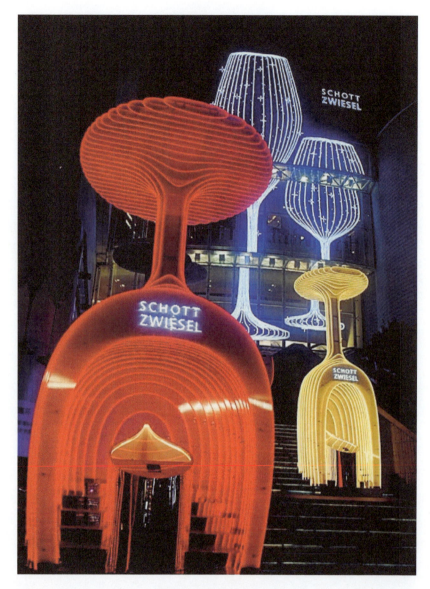

图 5-11　光的体形态 2

第二节

空间构成形式

在空间中,只要存在光,人和物的阴影就会存在。在光的照射下,人和物会有受光面和背光面,并且受光面和背光面可以相互转化,这就很自然地表现出光影效果。

一、展示空间中光的构成形式　　ONE

1. 光影的强弱

在展示空间设计中,我们常常利用光影的强弱来控制展区中的层次。合理地利用光影的强弱,可以使得展区内的玻璃更加明亮,商标更加显眼,金属更加光洁……

通常我们会用光亮部分突出想要重点展示的物体,阴影部分则用来隐蔽其他物体。有时候还可以利用光影的强弱达到放大和缩小物体的视觉效果。(见图 5-12)

图 5-12　光影的强弱

2. 光影的大小

在展示空间设计中,光影的大小会影响视觉效果。一般,在一些专卖店的陈列柜或者橱窗里,商家会利用光影的大小与光影的强弱来突出自己的用心,以达到推销的目的。(见图5-13和图 5-14)

3. 光影的冷暖

光影的冷暖说的是一种视觉上的感受。一种色彩的冷暖感并不是绝对的,它还与明度有关。冷色和暖色可以产生不同的空间效果,暖色有前进感、扩张感,冷色有后退感、收缩感。因此,我们常常会利用光影的冷暖来控制空间的形态,从而达到影响人的情感感受的目的。也就是说,光影的冷暖相当于展示空间中的一种装饰性的元素,具有影响视觉效果的作用。一般,暖色给人以舒适、安全的感觉,冷色则给人以宁静、冷清的感觉。(见图 5-15)

图 5-13　光影的大小 1

图 5-14　光影的大小 2

图 5-15　光影的冷暖

4.光影的虚实

光影的虚实是重在表现空间艺术状态的一种形式。设计师通常会利用光影的虚实来营造一个现实与虚拟并存的场景,给人以无限的遐想空间。(见图 5-16 和图 5-17)

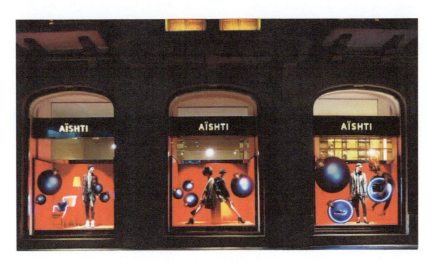

图 5-16　光影的虚实 1

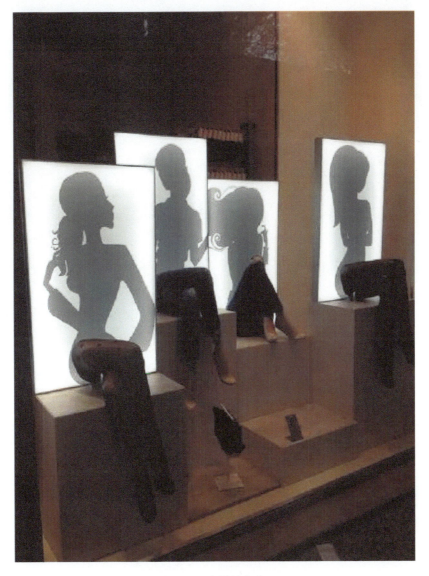

图 5-17　光影的虚实 2

二、环境空间中光的构成形式　　TWO

1. 光的空间效果主要是表面效果和色彩效果

在环境空间设计中,利用光的表现力可以获得完全不同的空间效果。不同光源的形状、大小、颜色、位置不同,不同空间的表面状态和颜色不同,在这些因素中,只要部分因素发生变化,空间的面貌就会随之改变,从而获得不同的空间效果。

光的空间效果主要是表面效果和色彩效果。光源的形状、大小、位置可以表现出空间的表面状态和轮廓,有助于空间获得表面效果;灯光的颜色及显色性可以改变空间表面的颜色,有助于空间获得色彩效果。(见图5-18和图5-19)

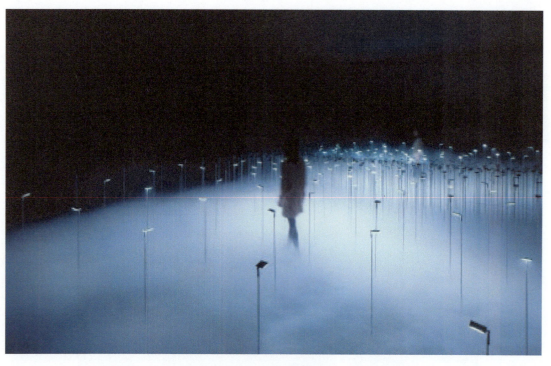

图5-18　光的空间效果1

2. 光的空间构成具有氛围感和互动性

世界上的一切物体都是通过一定的形式表现出来的,空间也不例外。环境空间就其形式而言,就是一种空间构成。为了满足某些空间的功能要求,往往需要发挥光的动态效果及频闪效应,以展示人们的活动或展品。光的表现力广泛应用于剧场、音乐厅等,光影的变化极富动感,光随人动,声、光、色同步协调,给人以强烈的视觉冲击,非常有感染力,表现出活跃的气氛。(见图5-20至图5-22)

光的表现力非常丰富,它可以创造一种意境,可以烘托一种气氛,可以产生一种意想不到的艺术效果。它作为一种媒介,是人类用来表达意念,抒发情感,传递信息的工具。光一直是人类最熟悉、最亲密的伙伴,可是当它摆脱了功能的束缚,步入自由的艺术领域后,它那以虚幻重塑现实,以空灵创造意境的巨大潜力却高深莫测,令人难以驾驭。

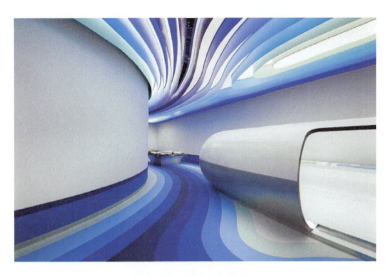

图 5-19　光的空间效果 2

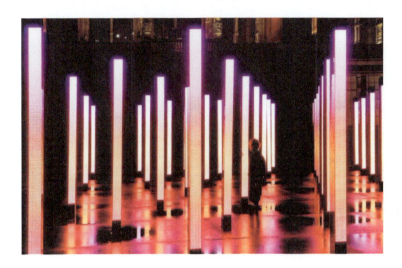

图 5-20　光的空间构成 1

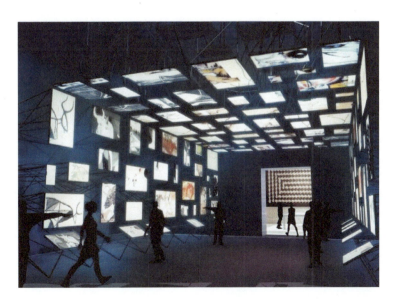

图 5-21　光的空间构成 2

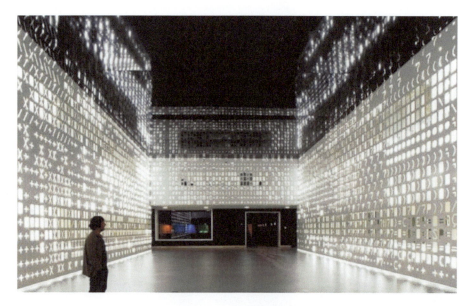

图 5-22　光的空间构成 3

第三节 材质构成形式

从广义上来说，光造型的材料可以是世间万物。光照射在不同形状、质地、色彩的物体上，产生的视觉效果是完全不同的。从理论上分析，任何材料都可以用于光造型，但是，在造型中能产生特定视觉效果的材料是有限的，主要包括玻璃、金属、透明的液体等。（见图5-23和图5-24）

一、光造型材料的分类　ONE

1. 玻璃

玻璃是一种不透气且具有一定硬度的材料。玻璃的化学性质比较稳定，在自然环境中一般不与其他物质发生化学反应。许多设计师都会利用玻璃作为光造型的材料。

案例一

图 5-25 所示的发光体，是通过在丙烯酸管子上覆盖玻璃球构成的。五彩缤纷的灯光，像夜里怒放的花朵，越黑的夜里，它们的颜色越鲜艳。

图 5-23　灯光招牌

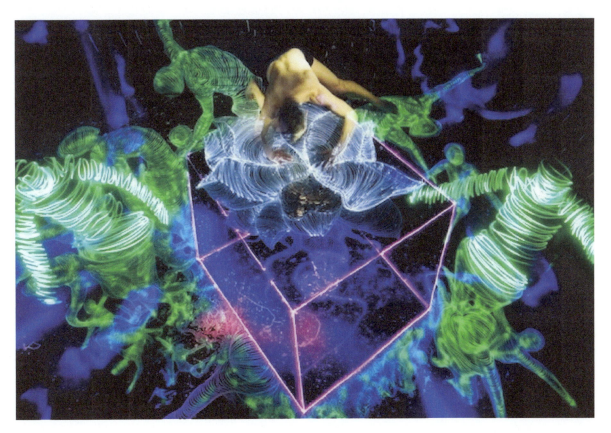

图 5-24　光绘作品

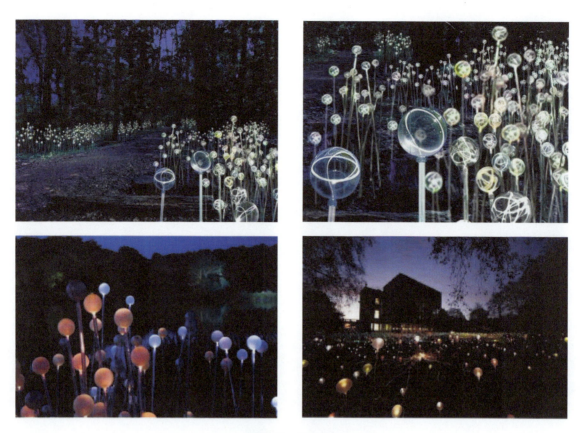

图 5-25　发光体

案例二

　　光进入不同的载体,会呈现出不一样的视觉效果。善于利用光,可以创造出不一样的视觉景观。图 5-26 所示的发光椅是美国的一名设计师设计的。椅子的内部是玻璃纤维,外部是漂亮的印花布料。外部的印花布料可以根据自己的喜好选择。

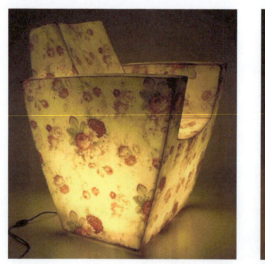

图 5-26　发光椅

案例三

　　图 5-27 所示的玻璃茶几采用的是多面体玻璃底座,光照射在上面,会产生令人目眩神迷的效果。

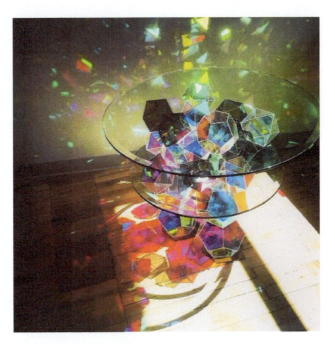

图 5-27　玻璃茶几

案例四

图 5-28 所示的面盆用瓷和玻璃制成，一盏灯，投射下一"池"的花。

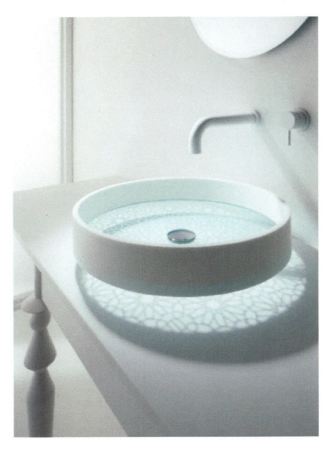

图 5-28　面盆

案例五

艺术家 Chris Wood 利用分色玻璃在墙上排列出五彩缤纷的棱柱迷宫，美轮美奂。（见图 5-29）

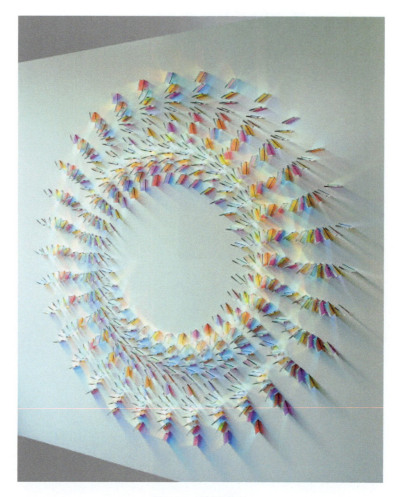

图 5-29　棱柱迷宫

2.有机玻璃

有机玻璃具有较好的化学稳定性，可以用作光造型的材料。

案例一

图 5-30 所示的彩色玻璃屋是用 1 000 多块大小不等的有机玻璃建成的，所有的有机玻璃都是通过回收得到的。五颜六色的有机玻璃与教堂中常见的彩色玻璃很相似，但是上面没有描绘人物。与教堂相比，彩色玻璃屋少了几分庄严感，却更加绚丽多姿。

案例二

马尔代夫 Ithaa 餐厅是世界上第一家海底餐厅。该餐厅长 9 米，宽 5 米，能同时容纳 12 人就餐。通过透明的有机玻璃屋顶，就餐者可以欣赏到美丽的海底景色，可以看到各种各样的海底生物。这种感觉相当奇妙。（见图 5-31）

案例三

美国的一名设计师从精美的杂志中挑选出活跃的图案与色彩组合，将其封存在逐层切割、雕刻、研磨的有机玻璃中，形成了抽象的视觉拼贴效果。（见图 5-32）

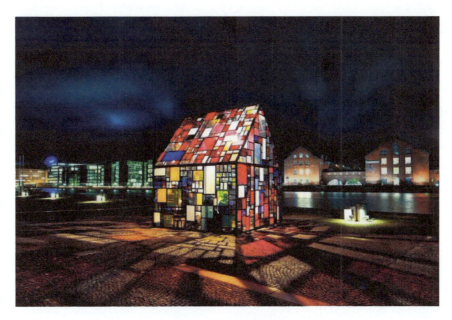

图 5-30　彩色玻璃屋

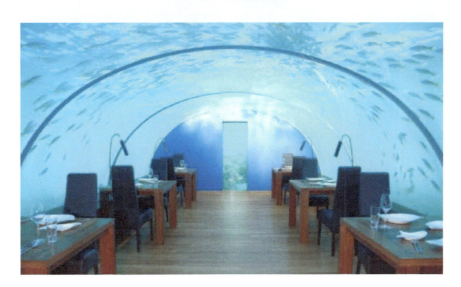

图 5-31　马尔代夫 Ithaa 餐厅

图 5-32　有机玻璃材质的作品

案例四

设计师将一组形状相同的有机玻璃薄片拼装在一起形成灯体,然后在中间安装灯管。由于有机玻璃的透射和折射作用,这盏台灯发出的光极具魔幻效果。通过改变这些有机玻璃薄片的颜色,可以改变这盏台灯的光影效果。(见图5-33)

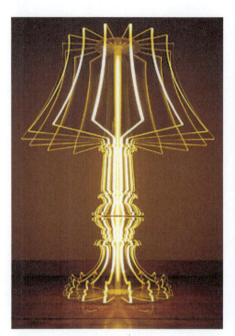

图 5-33 奇妙的台灯

案例五

图5-34所示的有机玻璃立体造型,着重体现其通透性,立面的光影变化非常直接,可以带给观者强烈的视觉冲击。

图 5-34 有机玻璃立体造型

3. 镜子

镜子是一种表面光滑，可以反射光线的物品。镜子分为平面镜和曲面镜。平面镜常被人们用来整理仪容。在科学领域，镜子常被用在望远镜、工业仪器上。

中国人早在2000多年以前就制作出了精美的透光镜。当阳光照射在镜面上时，透光镜背面的图案会出现在镜面对面的墙上，这一现象引起了世人极大的兴趣。为了解开透光镜之谜，国内外学者花了很长时间对透光镜进行研究，直到近代才发现，出现这种现象的原因是透光镜镜面的曲率和背面图案的曲率存在差异。这充分说明中国古代的制镜技术是非常高超的。

案例一

《水上萤火虫》是日本艺术家草间弥生的装置艺术作品。草间弥生利用灯光、镜子、水面创造出了萤火虫在水面上飞舞的景象，让人感觉仿佛迷失在满是萤火虫的幻境中。（见图5-35）

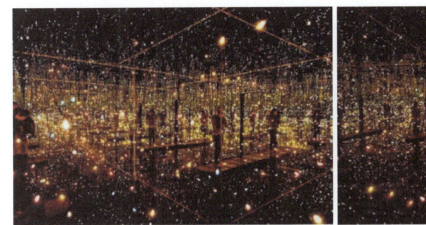
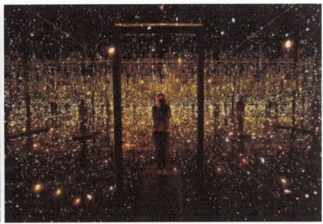

图5-35 《水上萤火虫》

案例二

艺术家Daniel Buren在法国巴黎大皇宫展示了他的大型装置艺术作品《Excentrique》。在巴黎大皇宫，Daniel Buren建造了大量的花架，并安装了许多镜子，还有大厅中央的穹顶与此交相辉映。一个奇特的空间被营造了出来。（见图5-36）

案例三

加拿大的一位艺术家使用3D打印模型和镜子创作出了装置艺术作品《梦幻》，在小箱子里形成了梦幻般的视觉奇观。（见图5-37）

4. 透明胶带

1928年，理查·德鲁发明了透明胶带。透明胶带可以粘东西是因为其表面涂有一层黏着剂，最早的黏着剂来自于动物和植物，现在使用的黏着剂大部分都是人工合成的。

案例一

Mark Khaisman是一位天才艺术家，他利用日常生活中极其普通的材料——棕色的透明胶带，创作了许多优秀的艺术作品。他将透明胶带粘在有机玻璃上，通过改变透明胶带的层数来改变色调，然后将其切割成一定的形状。光，也是他创作这些作品的一个重要元素，光通过有机玻璃从图案后面照亮透明胶带，使其呈现出一种层次感。棕色透明胶带本身的颜色又使整个作品带着天然的复古风，高贵而典雅。（见图5-38至图5-41）

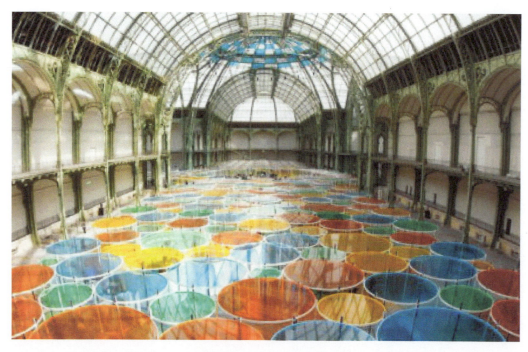

图 5-36 《Excentrique》

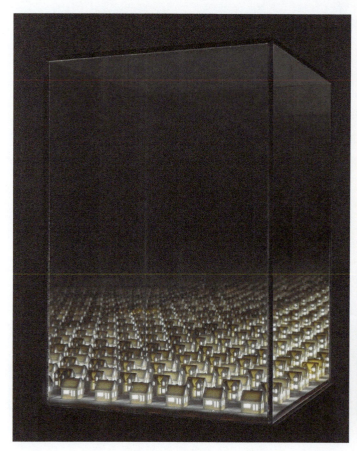

图 5-37 《梦幻》

图 5-38 透明胶带画 1

案例二

图 5-39　透明胶带画 2

图 5-40　透明胶带画 3

图 5-41　透明胶带画 4

图 5-42 所示为用透明胶带创作的空中迷宫。

图 5-42　空中迷宫

案例三

图 5-43 所示为用透明胶带拼贴出的具有黑白光影的拼贴画。

5. 马赛克

马赛克是装饰墙面、地面的重要材料。发展至今，马赛克在保留耐磨、防水等基本特性的同时，形式和种类越来越多样，因此受到越来越多的设计师的青睐。

图 5-43　透明胶带拼贴画

案例一

马赛克拼花装饰可以在视觉上给人以强烈的冲击。（见图 5-44 和图 5-45）

案例二

旧金山的马赛克艺术阶梯，在阳光的照射下，分外美丽。（见图 5-46）

案例三

将灯光与马赛克结合，在夜晚营造出了一种温暖、神秘的气氛。这些被拼在一起的五颜六色的马赛克透出的光并没有想象中那样暗淡，反而温暖、神秘。（见图 5-47 和图 5-48）

6. 金属

大多数金属都有光泽，且导电性与导热性良好，常温下一般为固体。因为金属表面可以反射光线，所以许多设计师都会选择金属作为光造型的材料。

案例一

著名的手表制造商西铁城曾在米兰设计周发布名为"光与时间"的装置艺术作品。该装置所用的主要材料为 80 000 个手表机芯，这些手表机芯用 4 200 根金属丝悬挂在天花板上。当观众置身于其中，会因为这 80 000 个手表机芯投射出的光雨而感到惊叹，在金色的笼罩下，时间仿佛静止了。（见图 5-49）

案例二

图 5-50 所示的装置艺术作品长 40 米，高 7 米。炻瓷板经机械处理后，与经过特殊设计的金属元件相连，组成了这件装置艺术作品。

图 5-44　马赛克拼花装饰 1

图 5-45　马赛克拼花装饰 2

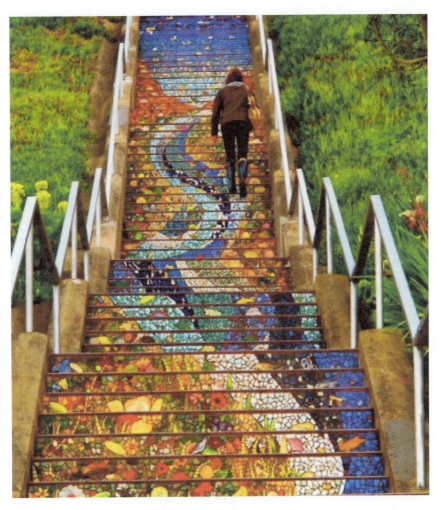

图 5-46　马赛克艺术阶梯

图 5-47　马赛克灯饰 1

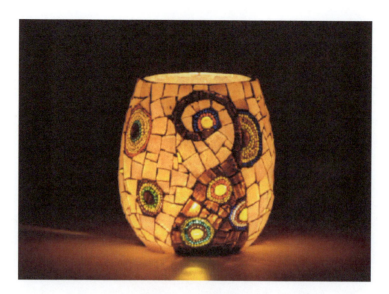

图 5-48　马赛克灯饰 2

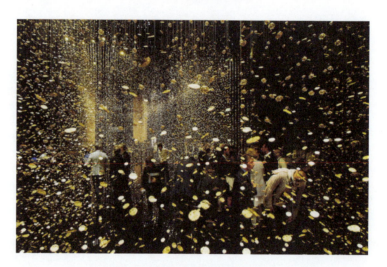

图 5-49　金属材料装置艺术作品 1

图 5-50　金属材料装置艺术作品 2

案例三

图 5-51 所示的装置艺术作品用不锈钢和其他材料创作而成。该装置的高度大于 17 英尺(1 英尺＝0.304 8 米),优雅的机器人花绽放后,闪耀着夺目的光芒,随后会恢复到关闭状态。

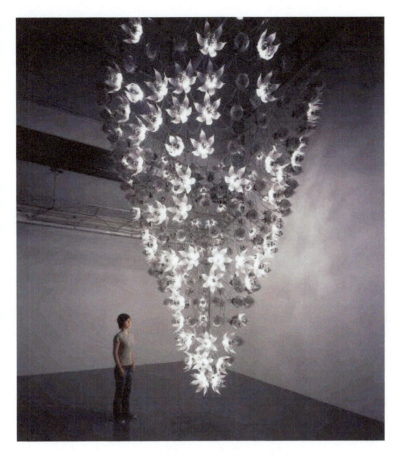

图 5-51　金属材料装置艺术作品 3

案例四

纽约布鲁克林的一位艺术家利用金属材料制作出了图 5-52 所示的装置艺术作品。该装置为螺旋式结构,光与影完美结合。

二、光造型材料的质感　　　　　　　　　　　　　　TWO

1.光造型材料的触觉质感

在光构成中虽然视觉感受是第一位的,但是在材质构成形式中,材料的触觉质感可以间接反映人们的视觉感受。触觉质感是指人们通过用手或身体其他部位接触材料感知到的材料表面的特征,是人们接触和体验材料的主要感受。

触觉质感与材料表面组织构造的表现方式密切相关。材料表面构成形式的不同是带给人们不同的触觉感受的主要原因。同时,材料表面的硬度、温度、湿度等物理属性也会影响人们的触觉感受。不同材料各种物理属性的综合作用使人们产生了不同的触觉感受。上海文化广场如图 5-53 所示。

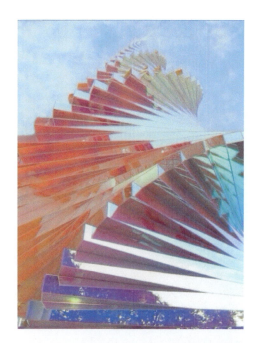
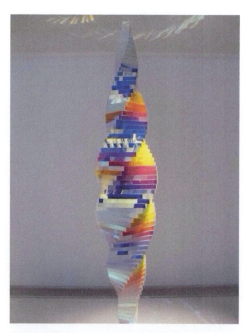

图 5-52　金属材料装置艺术作品 4

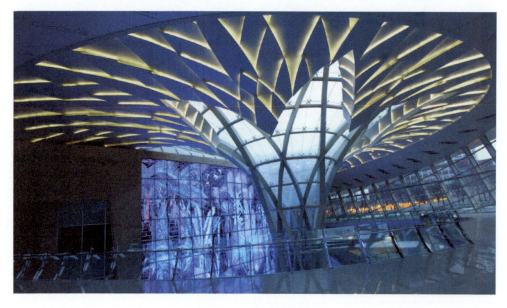

图 5-53　上海文化广场

2.光造型材料的视觉质感

视觉质感是指人们通过视觉感知到的材料表面的特征,是人们在用眼睛观察材料后经大脑综合处理所产生的一种对材料表面特征的感觉和印象。因为不同材料的表面特性不同,所以其对视觉器官的刺激存在差异。材料表面的色彩、光泽、纹理等不同,会使人们产生不同的视觉感受,如精致感、粗犷感、粗糙感、光洁感、素雅感、华丽感等。

只有充分认识和了解各种光造型材料的质感,才能在设计中合理地运用各种光造型材料。此外,由于材料的质感是人们对材料的综合印象,所以在设计中要根据产品的特性对材料的视觉质感和触觉质感进行科学的表达,从而带给人们愉悦的生理和心理感受。西班牙灯饰如图 5-54 所示。

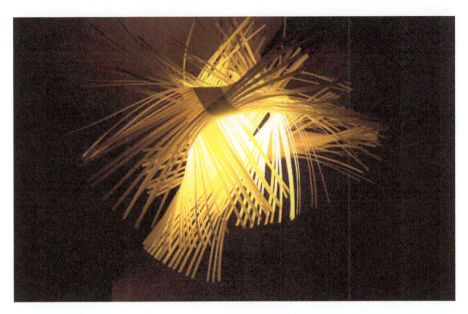

图 5-54　西班牙灯饰

3. 光造型材料自然质感的表达

随着科学技术的迅速发展,现代人对自然和自然本质的追求更加强烈,人们更加关注自然质感的天然性和真实性,因此,在设计中要合理地运用光造型材料原始的质感,充分地表现材料的真实感和天然感。(见图 5-55 和图 5-56)

图 5-55　室内空间

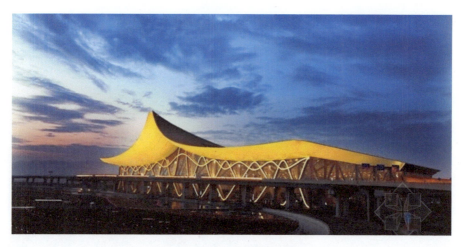

图 5-56　昆明长水国际机场

此外,所选材料与人们情感关系的远近也是设计过程中需要考虑的一个重要因素。自古以来,人们就对柔软、温暖的自然材料有亲近感,而对坚硬、冰冷的人造材料则不太愿意接受。

第四节　色光构成形式

色彩和光之间有着千丝万缕的联系,艺术设计范畴下的色光构成的方式方法也和色彩有着紧密的联系。色光构成是注重表现光的造型,强调色彩的组织、色调的协调,以色彩表情的展示为主的光构成方法。我们都有这种体验,同一环境在不同颜色的光的照射下,所呈现出的效果是完全不一样的。

一、色光构成的相关法则　　ONE

1. 均衡

均衡是形式美的基本法则之一,在光艺术中,色光的设计和布置在一定程度上也要遵循这个法则。均衡,从物理学上讲,是左右对称的状态;从造型艺术上讲,是作为造型要素的形、色、质等在视觉中心轴线两边的平衡,以及视觉上获得的安定感。

案例

设计师 Squidsoup 使用 8 064 盏灯创作出了灯光装置《Submergence》。在这个像素化的空间里,他将线状的发光装置纵横排列,形成了许多单独控制的 3D 网格。利用这个可定制硬件,可以在现实世界中创造出表

现音乐和环境的动态灯光画面。(见图5-57)

图 5-57 《Submergence》

2.节奏与韵律

在光艺术中,光体的大小比例、起伏变化,以及色彩的冷暖、明暗、浓淡等,都能形成不同的节奏和韵律。节奏是建立在重复基础上的空间连续的分段运动形式,可以表现出形与色的组织规律性。

案例

2012年4月14日,德国法兰克福举办了彩光艺术节,流光溢彩的灯光装置营造出了如梦如幻的意境。(见图5-58)

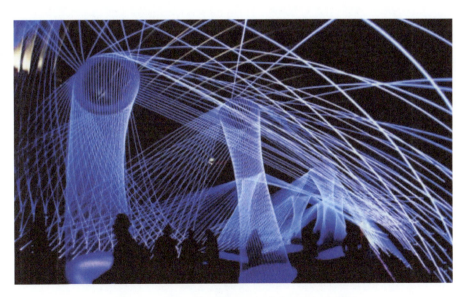

图 5-58 德国法兰克福彩光艺术节上的灯光装置

3.单纯化

色光单纯化是色光构成过程中色光统一性倾向的表现。色光单纯化的构成原则,主要表现在色光构成过程中色光的"整齐划一"和"高度概括"两个方面。

案例

为了让人们对新推出的 Ledare 灯泡有更深入的了解，设计师打造了灯光装置《LED scape》。这个灯光装置是用 1 200 个 Ledare 灯泡和 1 200 个高低不等的灯架构建而成的。不断变化的灯光和错落有致的设计，让参观者有一种置身于星河的错觉，简单却不平凡，普通的展示场地也似乎因此变得梦幻起来。(见图 5-59)

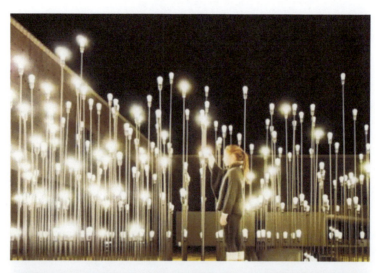
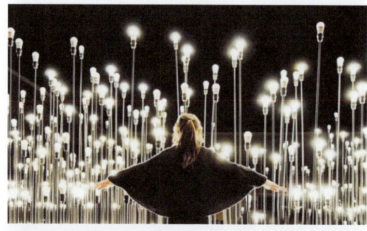
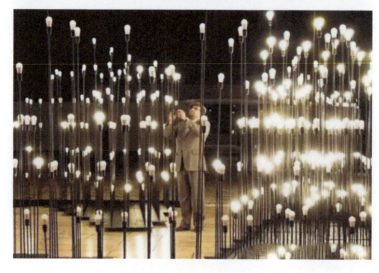

图 5-59 《LED scape》

4. 主次

一件完整的光艺术作品往往需要由多种色光搭配而成，在这些色光中，有一些色光处于主要地位，起主导作用，其他色光则处于次要地位，起陪衬作用。主要色光和次要色光的搭配，形成了光艺术作品的基本层次。

案例

美国艺术家 Barry Underwood 喜欢将灯光装置运用到自然景观中，并创作出了许多超现实图像作品。（见图 5-60）

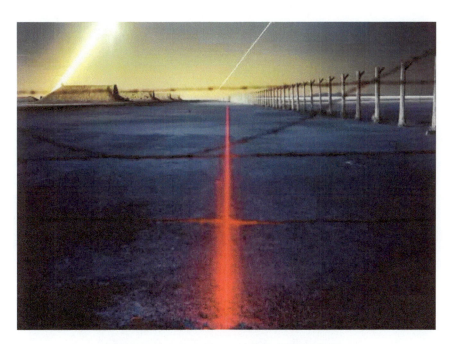

图 5-60　Barry Underwood 的灯光装置（主次）

5. 呼应

色光的呼应在光构成中表现为各种颜色的光不是孤立地出现在画面中，而是在它的前后、上下或左右配以同种色光或同类色光，形成呼应关系。色光的呼应有两种形式：局部呼应和整体呼应。

案例

图 5-61 所示也是美国艺术家 Barry Underwood 通过将灯光装置运用到自然景观中创作出来的作品。

6. 点缀

色光的点缀是指利用面积对比的手法，以小面积的鲜艳的色光点缀大面积的暗淡的色光，从而达到激活画面的效果。点缀色光在光构成中具有画龙点睛的神奇效果。

案例

图 5-62 所示为王郁洋创作的灯光装置《人造月》，直径为 4 米的球形灯架上，安装了许多紧凑型节能灯管，象征着在高速发展的城市，光污染的泛滥让我们失去了月光和星光，并且用不同的灯具模拟了月球的表面特征，包括大小不一的陨石坑。

7. 互补

任何一种色光都有与其相对应的互补色光。将互补色光搭配在一起，对比强烈、刺激、醒目，并能使观者在视觉上感到平衡，因此，在光构成中，互补是一种比较实用的手法。需要注意的是，互补色光运用得不恰当，会让人产生生硬、动荡不安的感觉。

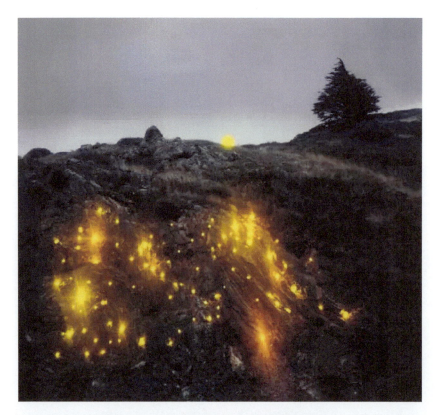

图 5-61　Barry Underwood 的灯光装置（呼应）

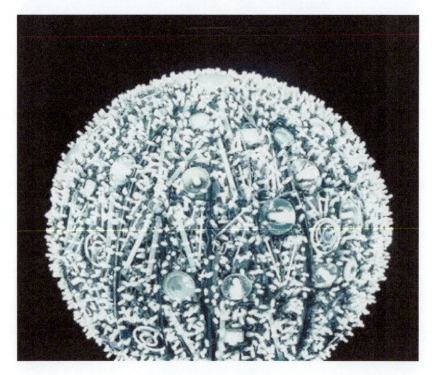

图 5-62　《人造月》

案例

图 5-63 所示为美国的一位艺术家的作品，雕塑与灯光完美地结合在一起，既促进了建筑与环境的接轨，也增加了人们与艺术的互动。

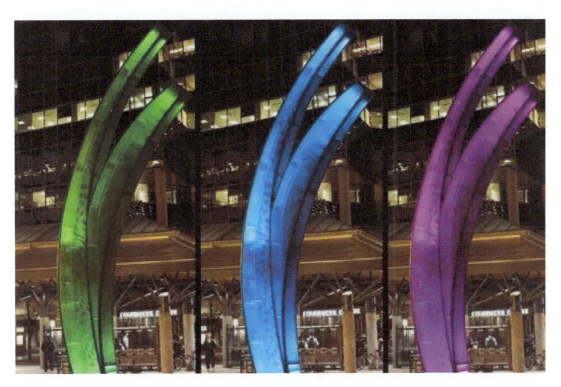

图 5-63　色光构成（互补）

二、不同色光的心理反应　　　　　　　　　　　　　TWO

不同色彩的光作用于人的视觉器官后，人通过思维，将其与以往的记忆及经验联系起来，从而形成一系列的心理反应。

1. 色光的心理感受

1）色光的冷感与暖感

色光本身并没有温度差别，是光的色彩引起了人们对冷感与暖感的心理联想。当人们见到红色、橙色等颜色的光时，马上会联想到太阳、火焰等，因此会有温暖、热烈的感觉；当人们见到蓝色的光时，很容易联想到天空、大海等，因此会有寒冷、平静的感觉。

2）色光的前进感与后退感

一般情况下，暖色光、大面积色光、集中色光等有前进感，冷色光、小面积色光、分散色光等有后退感。

3）色光的膨胀感与收缩感

一般情况下，暖色光、高明度色光等有膨胀感，冷色光、低明度色光等有收缩感。

4）色光的华丽感与质朴感

色彩的三要素对华丽感及质朴感都有影响，其中，纯度的影响最大。一般，明度高、纯度高的色光会让人感到华丽、辉煌，明度低、纯度低的色光会让人感到质朴、古雅。

5）色光的活泼感与庄重感

暖色光、高纯度色光、强对比色光会让人感到活泼、有朝气，冷色光、低纯度色光会让人感到庄重、肃穆。

6）色光的兴奋感与平静感

对色彩的兴奋感与平静感影响最大的是色相。红色、橙色、黄色等颜色的光让人感到兴奋，蓝色、蓝绿色、蓝紫色等颜色的光让人感到平静。

2.色光的心理联想

色光的心理联想会受到观者的年龄、性别、性格、文化水平、职业、民族、生活环境、生活经历等多种因素的影响。色光的心理联想分为具象联想和抽象联想。

1）具象联想

具象联想是指人们看到某种色光后，会联想到自然界中某些具体的事物。

2）抽象联想

抽象联想是指人们看到某种色光后，会联想到华丽、高贵等某些抽象的概念。

色光可以对人的生理、心理产生特定的刺激，具有情感属性。例如：红色通常显得奔放、活泼、热情；蓝色通常显得宁静、沉重、忧郁；绿色通常显得平静、清爽；白色通常显得纯净、素雅；黄色通常显得活泼、欢乐。（见图5-64至图5-66）

图 5-64　紫色光

图 5-65　蓝色光

图 5-66　绿色光

第五节 光构成的商业运用

一、广告摄影　　ONE

生活中的一切，无非是光和影，当你看到一束光线从窗户射进，你要立即想到其阴影，两者不是独立存在的。——弗兰克·赫霍尔特（英国摄影家）

作为质感的梳理者、形式的铸造者、色彩的承载者和遐想的触发者，光造就了摄影。拥护它吧！赞美它，熟悉它，并且研究它——光。——得里克·多伊芬格（美国摄影家）

无光就无色。——颜文梁（中国画家）

光是人类生活中最常见、最普遍的现象之一，它是人类看见、看清周围世界的必要条件。光对于摄影师，就像画笔、墨对于国画家，油彩、调色板对于西画家，语言、词汇对于文学家一样重要。

光源可以发光，物体因此被照亮，这是得以进行摄影的前提。无论何种光源，都有一定的发光强度，物体被不同程度地照亮，是摄影成像的基础。为了取得良好的用光效果，除了要适当曝光以外，还要突破此局限，无论是一般照明下的摄影还是特殊照明下的摄影，都应当充分重视衡量光度，这是恰当用光非常重要的一点。（见图5-67）

摄影艺术是光与影的造型艺术。一个成功的摄影家，也是一个出色的光影学家。每一幅优秀的摄影作品，都离不开光的塑造和表现。可见，光在摄影艺术领域中起着非常重要的作用。

在摄影中，从感光介质的曝光、影像反差到画面的色彩表现、基本色调构成、线条结构以及构图，大都依赖或取决于光线的运用。如果将摄影比作"光画"，那么，光线在摄影中就是"画笔"和"调色板"。

（一）广告摄影中基本的用光方式

主题的表现因光线而异，光线的选择也应因主题而有区别，应根据不同的拍摄对象和不同的创作目的来选择不同的光线。在实践中，只有熟练掌握各种光线的特点，适应各种光线的变化，才能拍摄出好的作品。

虽然我们无法改变自然界中许多光源的光照角度和亮度，但是我们可以不断地改变拍摄位置，利用不同角度的光影变化和景物之间的不同关系，变不利为有利，在最适合表现主题的光线下拍摄出好作品。广告摄影中基本的用光方式大致包括顺光、侧光、逆光、局部光、顶光、反射光、散射光等。

1.顺光

顺光是指光线的照射方向与照相机的拍摄方向一致，如图5-68所示。

图 5-67　广告摄影作品 1

图 5-68　顺光示意图

顺光的特点如下。
(1)光线均匀,画面反差小,缺乏层次感和立体感,不能较好地表现景物的空间感。
(2)易表现被拍摄景物的全貌,画面柔和,能较好地表达景物自身的色彩,饱和度较高。

2. 侧光

侧光是指光线的照射方向与照相机的拍摄方向大约成 90 度角,小于 90 度为前侧光,大于 90 度为后侧光,也可称为侧逆光。前侧光示意图如图 5-69 所示。

图 5-69　前侧光示意图

侧光的特点如下。
(1)侧光下拍摄的景物明暗对比强烈,能很好地表现被拍摄景物的立体感和质感,光影结构鲜明、强烈。
(2)景物自身的阴影很容易留在画面里,这些阴影既可以丰富画面的构成,又能使画面造型丰富多彩。

3. 逆光

逆光是指光线的照射方向与照相机的拍摄方向相对,如图 5-70 所示。

逆光的特点如下。
(1)画面反差大,易产生剪影效果。
(2)景物边缘容易产生轮廓光,使主体和背景分离,光线活泼、生动,能够渲染画面,有利于表现景物的空间深度及环境气氛。
(3)可使景物晶莹、透亮,画面色彩饱和度高,从而获得较为理想的色彩效果。

逆光摄影作品如图 5-71 所示。

4. 局部光

局部光是指被拍摄景物的某一局部或区域被光线照亮。局部光也被形象地称为"舞台光",它像舞台上的

图 5-70　逆光示意图

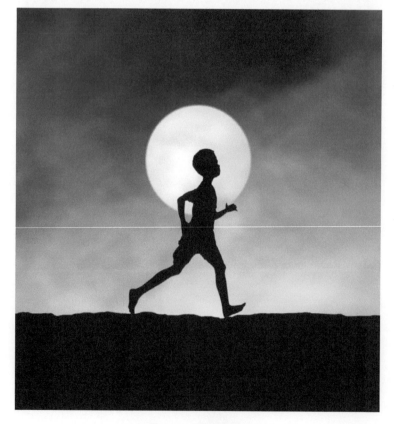

图 5-71　逆光摄影作品

追光灯一样移动,照亮被拍摄主体,通常能产生不同凡响的光线效果。

5. 顶光

顶光是指光线从景物上方向下照射,光线的照射方向与照相机的拍摄方向大致垂直,如图 5-72 所示。

图 5-72　顶光示意图

顶光的特点如下。

(1)光线均匀,景物的上方因光照强烈而显得明亮。

(2)景物受光面和未受光面的质感和细部特征都很难得到准确的表达。

很多人都认为顶光不易使用,其实任何事情都不是绝对的,实践中利用顶光的照明特性同样能拍摄出理想的画面。

6. 反射光

反射光是指景物因受光线照射所反射的光。其强度由两个因素决定:一是光照强度;二是物体表面的反光率。

反射光的特点如下。

(1)反射光的强度越大,画面反差越大,能使平淡的影调产生强烈的明暗对比。

(2)光的变化越大,反射光的变化就越大,被拍摄景物的变化也就越大,易出现意想不到的景象。

7. 散射光

散射光是指无明显方向的柔和的光线,在自然界中主要指被云层遮挡并被反射、折射和吸收,最后透过云层以散射状照射到被拍摄景物表面的太阳光。

(二)广告摄影用光的六要素

广告摄影对被拍摄主体特别是商品别具一格、独具匠心的表现与刻画,很大程度上取决于用光。创造影像灵魂的光源有两种:自然光源与人造光源。在广告摄影中,决定拍摄质量的主要是人造光源。在高质量广告图片的拍摄中,要做到合理、正确地调节与控制人造光源,实现最大限度地通过画面准确地传达创意与设计思想,

从而达到广告传播的目的。

根据不同的拍摄要求,广告摄影中对于人造光源的调节与使用,主要从以下六个方面综合考虑。

1. 光强

光强是指光的强度,由照明光源的功率决定,照明光源的功率越大,光强就越强。广告摄影中一般应配置光强较强的大功率照明光源。

2. 光质

光质是指光线的软硬性质。光线的软与硬是相对而言的,决定光质的因素主要是灯具本身。例如,聚光灯发出的光是硬光,柔光箱发出的光则是软光。

硬光的特点是光强较强,方向性明显。硬光有利于突出被拍摄主体,可以较好地再现商品粗糙的表面纹理。

软光的特点是光强较弱,方向性不明显。软光可以较好地再现商品细腻的质感。商品广告摄影与人像摄影中多使用软光。(见图 5-73)

图 5-73　广告摄影作品 2

3. 光源面积

光源面积的大小一般是相对于被拍摄物体而言的。不同的光源面积可利用照明灯具的各种附件得到。例如,加了大型柔光箱的大功率闪光灯可发出大面积的散射光,而加了束光筒的闪光灯则可以发出方向性很强的小面积直射光。

4. 发光距离

发光距离是指照明光源与被拍摄物体的距离。发光距离的远近会直接影响画面的反差效果。发光距离太近,会大大增加反差,且投影浓重,从而影响画面质量。

5. 光比

光比是指照明环境下被拍摄物体暗面与亮面的受光比例。广告摄影作品如图 5-74 所示。

图 5-74　广告摄影作品 3

6. 光色

光色是指光线的颜色。人造光源光线的颜色主要由灯具的类型决定。广告摄影画面大多需要色彩的准确还原，这就对光源的光色有严格要求，需要光源的色温与所用胶片的平衡色温一致。

(三) 广告摄影布光造型的目的及基本要求

广告摄影创意体现于画面本身主要表现为主体信息传达、画面气氛与个性特征等，而这些在拍摄过程中在很大程度上需要通过布光来实现，即通过光源的调节及各种附件的使用，在准确把握创意设计思想的前提下，对整体画面的色调气氛、被拍摄主体的形态表现和质感特点等进行准确、完美的表现。广告摄影布光造型的目的及基本要求主要体现在以下五个方面。

1. 塑造形象

广告摄影用光的首要目的是塑形，即塑造形象。无论何种被拍摄物体，通常呈现在我们面前的是自然光照射下的固有形体，而广告摄影中对被拍摄物体形象的塑造是一个根据要求，对其固有形体进行再加工、提炼的过程，使其在传达信息、表达情感、表现创意等方面趋于完美。

2. 表现纹理与质感

广告摄影用光的关键和难点在于质感的表现，即做到将被拍摄主体的纹理与表面结构真实、完美地呈现出来。不同的物体有不同的纹理与质感，如水晶玲珑、剔透，金属坚硬、冰冷，绸缎光洁、细腻等，在对其进行拍摄时，要注意体现纹理与质感。(见图 5-75)

3. 真实、准确的色彩还原

对于绝大部分商品广告的拍摄，都要求真实、准确地还原其色彩。企业有自己的标准色，商品有延续多年已被定位的固有色彩。布光拍摄时，一般要求成品画面中主体商品的颜色与其固有色彩相同，除非创意设计中有特殊的色彩要求。(见图 5-76)

4. 营造画面气氛

画面气氛的传达是广告创意的灵魂，特定的画面气氛是情感联想的基础。广告摄影布光除了对被拍摄主

图 5-75　广告摄影作品 4

图 5-76　广告摄影作品 5

体形象、质感、色彩的高要求之外，依照创意营造画面气氛也是很重要的一点。画面气氛的传达主要依靠两点：影调与色调。

按照各级影调构成的不同,可将摄影画面分为五类:高调画面、低调画面、中灰调画面、高反差画面与柔调画面。丰富的影调与层次可产生高质量的画面。不同影调的画面,可以给受众不同的视觉感受,从而使受众产生不同的情感联想。例如,明快与阴郁的影调给人的感觉就很不相同,而高反差画面与柔调画面则分别代表着刚毅与柔弱。

色调在营造气氛、表达情感、揭示主题和表现风格等方面具有重要作用。仅单色就可以在动静、冷暖、轻重、距离、情感等方面给人不同的感受。

5.画面空间关系的构成

摄影成功的诀窍之一在于平面变立体。商品广告摄影空间关系的构成除了在于景深的控制之外,主要在于适宜的布光系统。人眼正常的视觉体验为,明亮的物体距离我们近,而暗淡的物体则相对较远。根据此规律布光,可以使画面产生空间上的纵深感,但要注意不管使用多少灯具,光影的衔接都应该是顺畅的,中间不能有杂乱、不自然、不合理的光影。(见图5-77)

图5-77　广告摄影作品6

在广告摄影布光造型中,要注意的方面很多,主要包括发光面积、发光距离、光强、光比和光色等,这些要素对拍摄效果有着不同的影响。只有将这些要素全都考虑到,才能拍摄出好的画面,使画面真正体现出广告摄影的创意。

二、舞台美术　　TWO

自舞台表演艺术出现以来,舞台灯光就一直是表演过程中不可或缺的要素之一。随着戏剧艺术的表演场地由室外转移至室内,舞台灯光的作用逐渐凸显出来。近年来,随着灯光技术的不断发展和成熟,舞美灯光在艺术表演中的作用越来越突出,也衍生出了一些全新的功能。

（一）舞美灯光技术的发展

20世纪初，瑞士舞美学家阿皮亚提出了灯光艺术造型理论。该理论要求灯光在视觉造型、情绪表达、意境渲染等方面发挥更加积极的作用。灯光艺术造型理论为现代舞美灯光理论的发展奠定了基础，也对戏剧艺术的发展产生了深远的影响。无论是现代主义流派还是未来主义流派，都非常重视灯光的作用，但是这些流派由于艺术理念、审美追求不同，灯光运用的方式也各不相同。

1.灯光在舞美设计中的发展

在中国传统戏剧舞台上，舞美的样式较为单一，并且不太重视灯光的运用。到了20世纪四五十年代，舞美的样式有了一定的扩展，但灯光的作用仍未得到充分的认识。这一方面是因为当时的舞美设计强调现实主义的倾向，另一方面是因为舞台技术和灯光技术落后。到了20世纪70年代后期，舞美设计者突破了现实主义的条条框框，中国的舞美样式呈现出百花齐放的态势。20世纪80年代以后，随着计算机技术和网络技术的日渐成熟，舞美设计者逐渐认识到灯光的作用，灯光在舞美设计中的分量大大增加了。

2.舞美灯光在设计上的发展变化

当你打开电视看到图像时，首先感受到的是整个电视画面所呈现出的色彩、造型，视觉先入为主。好的舞美灯光设计可以直接加深节目在观众脑海中的印象，提高节目的艺术品位。电视画面中灯光对节目起到了非常重要的作用，同时也在某种程度上决定了人们对电视图像质量的主观评价。

随着数字技术以及网络技术的介入，电视节目制作理念已经发生了巨大的变化，舞美灯光作为电视画面的主要组成部分，也随之发生了显著的变化。舞美设计不再是固定空间、固定色彩的固定画面效果，取而代之的是旋转舞台、移动景片、LED大屏幕等大量可变性的舞美设计广泛出现在大型综艺晚会中。声、光、电的紧密结合和现代科技的应用成为主要的造型语言，创造了动感的空间，增强了电视画面的可视性。灯光也从"幕后"走到"台前"，光束灯、多媒体数字灯等新型灯具已直接参与到画面构图中。（见图5-78和图5-79）

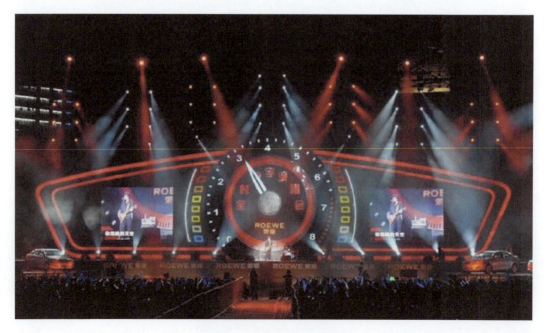

图5-78　现代舞美灯光设计1

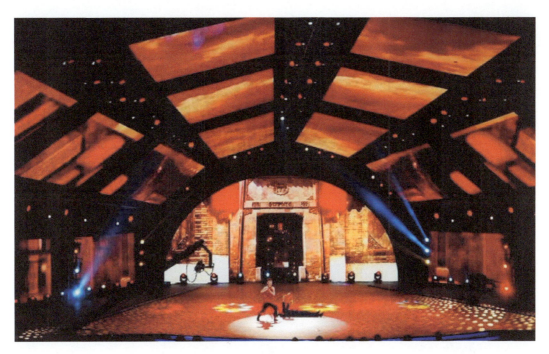

图 5-79　现代舞美灯光设计 2

（二）现代舞美灯光的作用及功能

1. 为舞台表演提供照明

照明是现代舞美灯光最基本的作用和功能之一。舞台表演的场地大部分都在室内，对照明光源的要求非常高。灯光师通过运用灯光技术，首先要满足舞台表演最基本的照明需要，使舞台更加清晰，为观众更好地欣赏演员的表演提供视觉环境，同时也使演员能够在表演过程中更好地找到方位；其次，还要能够起到引导观众的视线和注意力的作用，通过灯光光线的改变，观众的视线会随之进行调整，以便满足舞台表演的需要。

2. 加强舞台表演的效果

现代舞美灯光的另一个重要作用是可以加强舞台表演的效果。通过舞美灯光的变化，可以为演员表演创造出合适的光线背景。通过对灯光技术的合理运用，还能够构建出表演过程中剧情发展所需的空间和时间，甚至可以构建出一个虚拟的表演环境。这个功能对于一些超现实主义题材的艺术作品来说是非常重要的。

3. 塑造人物形象

在现代舞美灯光技术的支持下，人物形象塑造的手段更加多样化，效果更加明显。一方面，舞美灯光可以有效地勾勒出人物形象，强化人物、背景、道具的颜色、大小等细节；另一方面，舞美灯光技术还可以用于人物情感的抒发，作为人物情感抒发强度、方式的重要配合。（见图 5-80 和图 5-81）

4. 配合舞台特效

随着多媒体技术越来越多地被运用在舞台表演中，舞台特效的技术水平也在不断提高。舞台特效对于强化艺术的真实性具有非常重要的作用。舞台特效需要舞美灯光的有效配合。有些舞台特效本身就是灯光技术的综合运用，还有一些舞台特效则是声、光、电技术的集合体，也离不开灯光技术的支持。（见图 5-82 至图 5-84）

舞台灯光技术是一种现代科学技术，有助于增加舞台表演艺术的情感和美感。为了确保舞台表演获得更好的效果，在舞台灯光设计中要注重对光色的选择及运用，要和舞台色彩效果、表演内容结合起来，利用光色的

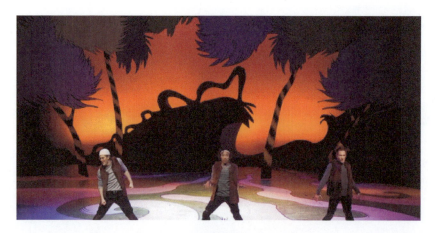

图 5-80　现代舞美灯光设计 3

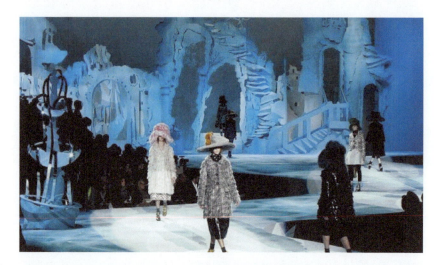

图 5-81　现代舞美灯光设计 4

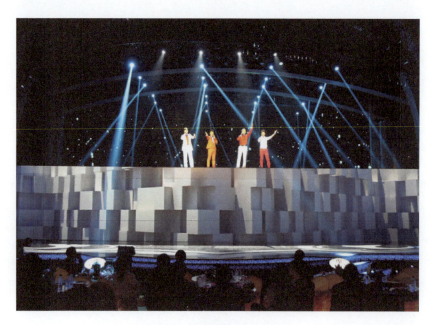

图 5-82　现代舞美灯光设计 5

图 5-83　现代舞美灯光设计 6

图 5-84　现代舞美灯光设计 7

艺术功能,让舞台表演更加完美,让观众充分感受到舞台艺术的魅力。

三、电视和电影

THREE

从某种角度来说,光称得上是影视艺术的第一要素,是影视艺术赖以存在的基本媒介,因为正是光使得我们可以看见。光也可用于表意,因此,光也是影视语言的要素之一。从影视画面的角度来说,光也是一种构图

或造型要素。除此之外,导演还可以通过光来引导观众的注意力和视线。(见图5-85和图5-86)

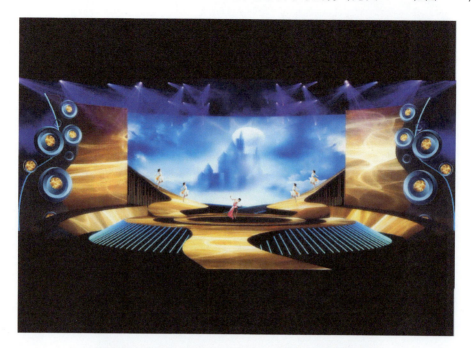

图 5-85　中国文化艺术政府奖首届动漫奖颁奖典礼影像

图 5-86　影视画面

电视和电影中用光的方式有很多种。

(1)按光位分,可分为顺光、侧光、顶光、底光等。

(2)按光质分,可分为软光、硬光等。

(3)按光强分,可分为强光和弱光。

(4)按光调分,可分为低调光与高调光。

在当代电影中,光得到了更加广泛的应用,甚至在动画电影这样的新形式中也不例外。灯光在动画电影中可以成为一种主观的、强加式的,甚至某种意义上"随意"的造型元素:一个场景内,甚至一个镜头内的光线条件都可以变化。

随着光的运用水平的日益提高,电影对于人的感官舒适需要的迎合也达到了前所未有的高度。然而,从电影中光运用的多种方式和它所显示的与电影的各个流派的亲和程度来看,电影中光的运用仍有广阔的发展前景。

四、网页设计　　FOUR

在网页设计中,光线的运用正确与否,将对网页的美观程度造成极大影响。光是一把双刃剑,可以让一个网页漂亮到极致,也可以让其"跌入深渊"。(见图 5-87 至图 5-91)

图 5-87　网页示例 1

图 5-88　网页示例 2

图 5-89　网页示例 3

图 5-90　网页示例 4

图 5-91　网页示例 5

1. 丰富页面的层次

当人物和背景的颜色比较接近时,为了增强人物的立体感和空间感,可以在人物上增加光线,拉开人物和背景的距离,形成视觉差异,这样需要强调的人物就瞬间凸显出来了,页面的层次也变得丰富了。

2. 烘托气氛

光线的颜色和光线出现的位置会对设计所表达的气氛产生很直接的影响,就像现实中的光一样,暖色调的光给人温暖的感觉,冷色调的光则给人冰冷的感觉,同样的素材加上不同的光线,展现的也许就是完全不同的氛围。具体到游戏页面设计中,不同的势力性格不同,通常都有各自的代表颜色,这时候用对应的光线来表现,就很容易烘托出这些势力不同的个性来。

3. 形成视觉焦点

有时候光线在页面上以光源的形式出现,这样可以很容易吸引用户的眼球。页面上需要重点强调的信息,

可以展现在光源附近,这时光线可以起到引导用户的作用,非常简单,但是非常有效。

五、光构成在其他方面的运用

1.光构成在建筑空间设计中的运用

随着国内外设计合作与交流的日益密切,国内设计能够越来越多地去吸收国外一些先进的设计思想和理念,人们也慢慢开始了解国外优秀的设计师在建筑空间设计中对光影所投入的热情。光影逐步成为当今热门的设计话题之一。

太阳将光明赐给我们的同时也让我们拥抱了黑暗,光明与黑暗是相辅相成的。当筑起一面高墙时,在它的背面就会出现长长的影子,这就是光影的魅力所在。光影在建筑艺术中极具表现力。如果没有了光影的点缀与交织,建筑空间将会变得沉闷并且缺乏活力;如果没有了光影,将无法淋漓尽致地体现材料的质感。(见图5-92)

图 5-92　建筑空间中的光构成

设计师们对自然的光线都有着自己执着而且独到的偏爱和深刻的领悟,将自己独特的作品展现在世人面前,也展示出一个又一个令人非常感动的光和影的空间。他们都深刻地认识到自然的光线对于建筑空间设计极其重要,充分利用光影去表现建筑空间。

光线利用视觉激发着我们内心对美好事物的想象和回忆。自然的光线其实也是人们与自然环境对话的一种媒介。如今的城市到处都是颜色各异的霓虹灯,虽然它们的颜色绚丽夺目,但是它们缺少那种与时空相对应的关系。因此,许多建筑设计师在设计建筑空间时会尽可能多地运用自然光线,使人们即使在室内,也能够感受到大自然。光孕育了万物,孕育了空间,营造了我们多姿多彩的生活。

知识拓展

光、空间与形式——析安藤忠雄建筑作品中光环境的创造

任何参观过安藤忠雄建筑作品的人,哪怕是仅仅欣赏过他的作品图集,都会对安藤忠雄在建筑设计中用光

的娴熟技术叹为观止。安藤忠雄的一系列建筑在与光的结合方面达到了很高的境界,特别是在光之教堂、水御堂、小筱邸等作品中,他对光的处理技术可谓炉火纯青。安藤忠雄可以说是一位光的大师。

光是世间万物之源。光的存在是世间万物表现自身和反映相互关系的先决条件。

建筑与光有着极其密切的联系。"建筑是对阳光下的各种体量的精确的、正确的和卓越的处理。"早在60多年前,建筑大师柯布西耶就这样赞叹过光对建筑设计和造型的重要作用。之后,随着他的"新建筑五点"的影响的逐渐扩大,特别是新型结构体系和建筑材料在建筑中的应用,现代建筑在"轻、光、挺、薄"等视觉效果方面达到了极致。在创作实践方面,柯布西耶的朗香教堂、路易斯·康的金贝尔艺术博物馆、埃罗·沙里宁的麻省理工学院的克瑞斯基小教堂、约翰逊的水晶大教堂都充分利用阳光的特性,塑造出了一种神圣的空间氛围,在现代建筑用光方面取得了卓越的成就。

安藤忠雄在建筑用光方面有着自己独特的理解和追求,其建筑作品也因此有着鲜明的艺术特色。与现代建筑的先驱者相比,安藤忠雄对建筑用光的发展主要体现在两个方面:第一,安藤忠雄通过一系列的建筑作品,而非个别作品诠释和体现用光的设计理念,例如,住吉的长屋、小筱邸、井筒邸、石原邸、伊东邸、光之教堂、水御堂等建筑作品都表现出安藤忠雄在建筑用光方面的造诣;第二,与其他建筑大师不同,安藤忠雄不仅在公共建筑设计中,而且在私人宅邸设计中,都非常重视光在塑造空间环境方面的作用。

同时,安藤忠雄对建筑与光的关系也有着自己的观点和主张。他认为,建筑空间中一束独立的光线停留在物体的表面,在背景中留下了阴影,随着时间的推移和季节的更替,光的强度发生着变化,物体的形象也随之改变。正是在不断的变化之中,光重新塑造着我们的世界。光在物体之间的相互联系中获得意义。在光明和黑暗的边界线上,物体变得清晰并获得了形式。

英国著名建筑师罗杰斯认为,建筑是捕捉光的容器,就如同乐器捕捉音乐一样,光需要可使其展示的建筑。安藤忠雄也认为,建筑设计就是要截取无所不在的光,并在特定的场合表现光的存在,建筑将光浓缩成其最简约的存在,建筑空间的创造就是对光之力量的纯化和浓缩。

安藤忠雄参观日本传统建筑时所获得的空间体验对他的设计产生了重要的影响。在日本传统的茶室建筑中,光线是用精致的框中的纸来进行分割。当光穿过纸后,在室内静静地散开,与黑暗混合在一起。日本传统建筑就是凭借这种感性的方式,将精细、微妙的变化赋予建筑室内空间。安藤忠雄指出,采光的方式及设计的不同部分之间相互叠合的关系对日本传统建筑非常重要。光随着时间而发生着变化,建筑的不同部分由此建立起相互之间的关系。

确实,光在日本传统建筑中是最有生命力的。单纯而简洁的光,可以营造出一种安宁的氛围,而情绪的净化则可以让人们感悟到外界的细微变化和内在的生活品位。

西方古代建筑,如罗马万神庙以及中世纪的宗教寺院建筑,也曾是安藤忠雄光的理念的重要来源。罗马万神庙室内是一个直径为43.3米的半圆穹隆空间,每当自然光线和雨水从顶部的圆洞(直径为8.9米)进入寂静而幽暗的室内空间时,建筑才真正显示出永恒的意义。(见图5-93)

从总体上来说,从中世纪到工业革命,无论是在日本,还是在西方国家,尽管当时建筑技术水平有限,但是人们对光的驾驭和思考是极其细致、考究的,因此,人们在这样的建筑中能够强烈地感受到人和自然非常接近。

然而在今天,许多人并没有认识到传统建筑的这种文化特质。现代建筑将窗户从结构限制中解放出来,但是,现代建筑却彻底消除了黑暗,创造了一个"过分透明的世界"。这种"过分透明的世界",就像绝对的黑暗一样,意味着空间的死亡……今天,技术的发展使建筑照明变得轻易和缺乏感性,导致人们无法去感受场所的独特性。

事实上,在人工照明环境中,人们已经无法意识到它和自然的关系。基于这样的认识和观点,安藤忠雄在

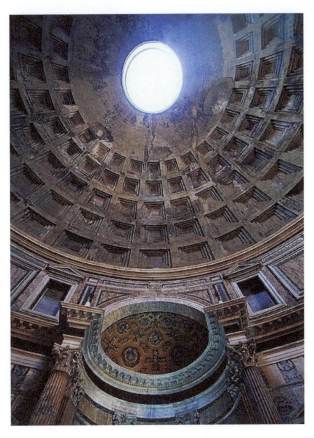

图 5-93 罗马万神庙

多年的建筑实践生涯中,一直致力于在作品中表现最基本的自然要素——光与建筑空间的完美交融,而其最突出的设计手法便是,利用单纯的混凝土材料和几何化的空间组合创造大面积的明暗对比和富有动感的光影变化,特别是用黑暗来反衬光的魅力和场所的意义。

以光为代表的自然要素是安藤忠雄一系列私人宅邸设计中的主角,如住吉的长屋、小筱邸、井筒邸、石原邸、伊东邸等。这些建筑从表面上看具有明显的单调的特点,细部装饰可以说是匮乏的,但是,安藤忠雄所关注的是给人以深层次的空间体验。

安藤忠雄在解释住吉的长屋的设计时曾指出:"我设计的庭院占据基地的1/3,并位于中央。它揭示了自然界的各个方面,是住宅的中心,也是一个呼唤现代生活中正日趋消逝的光、风、雨等自然物的装置。"在这里,光线从天空渗入庭院中,在四周的墙壁上留下阴影,通过光线的变化,人们可以感受到日、月、地球的运动和气候的变化,并体验到,这里绝不是一个普通的只可观赏一棵树木的庭院,而是会让人有一种触动更深层的情感的感觉。(见图5-94)

石原邸的设计也极具特色。与安藤忠雄设计的其他住宅类似,该住宅的外壁采用的仍然是清水混凝土,安藤忠雄用它与周边喧闹的环境形成领域上的划分。石原邸最有魅力的是内院部分,内院在设计上运用了大片玻璃砖,营造了一个完全以"光"为主题的"光井"。白天,柔和的阳光透过"光井",使自然光线渗透到住宅的每一层,照亮了室内空间;夜里,室内灯光则反过来照亮庭院空间,整个住宅变成了一个"光的容器"。

在小筱邸中,安藤忠雄则在内部空间的设计中考虑了顶光的效果,从顶侧缝隙照射进来的自然光线照亮了混凝土墙面,形成了建筑与自然之间的内在联系。于是,安藤忠雄心目中那种来自罗马万神庙的空间体验又一次在自己的作品中得到了印证。(见图5-95)

在安藤忠雄同样擅长的宗教建筑设计中,光也具有一种反映特定精神内涵的象征功能。

图 5-94 住吉的长屋

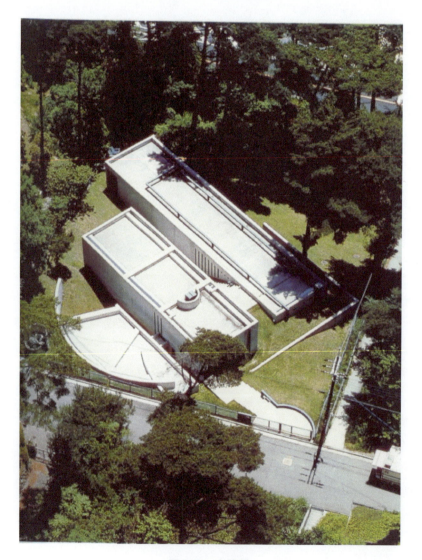

图 5-95 小筱邸

光之教堂是安藤忠雄的代表作。该建筑具有高度的艺术纯粹性,充分体现了安藤忠雄有着光明与黑暗对比并存的设计理念。在光之教堂中,安藤忠雄利用光创造了一个巨大的"光之十字","光之十字"被深深地刻在圣坛后面的墙壁上,不禁使人们感到它仿佛连接了另一个神秘的精神世界。

1991年竣工的真言宗本福寺水御堂,是安藤忠雄致力于表现有色光的巅峰之作。水御堂位于日本兵库县淡路岛。当人们经过一段长长的山路,通过原先的庙宇后,就进入了一片与一组高3米的混凝土墙壁融为一体的"白沙之海"。对于参拜者而言,白色具有澄清心中意念的作用。当人们转过墙壁的端部,呈现在眼前的是一个巨大的圆形水池。水池中散布的荷花,似乎暗示着佛的存在。然而,这时人们突然发现前进的通路消失了,因此,只能沿着水池中间狭窄缝隙中的楼梯向下走去。楼梯的底端有两条路,右边的一条路通向接待室,左边的一条路则通向以红色为色彩基调的水御堂正厅。每当夕阳的余晖映入室内时,水御堂正厅便充满了红色的光线,人们瞬间会有一种超凡脱俗的深刻体验。(见图5-96和图5-97)

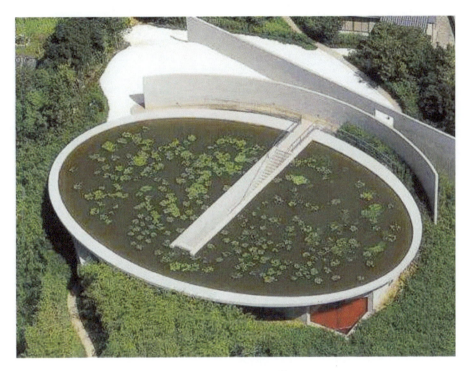

图5-96　水御堂外景

安藤忠雄对光的追求一直没有止步。从1994年的大阪府立飞鸟历史博物馆、兵库县木材博物馆到后来的冥想之庭(见图5-98),他一直在不断地探索光的意义及光在建筑中新的表现形式。光与建筑,作为安藤忠雄"与自然对话"设计理念中最重要的组成部分,他确实投入了极大的热情。尽管人们对安藤忠雄的设计手法有不同的看法,但是在与自然要素的结合方面,他做出的独特贡献得到了广泛的好评。安藤忠雄在一系列宗教建筑中揭示出来的精神价值,被认为具有一种"20世纪后期人文主义的启蒙意义"。

(资料来源:王建国,《光、空间与形式——析安藤忠雄建筑作品中光环境的创造》,《建筑学报》,2000年第2期。有改动)

2.光构成在平面广告设计中的运用

在平面广告设计中利用光可以达到惊人的效果,不仅可以明确地传达广告的内容,而且可以以强烈的视觉效果吸引人的眼球。(见图5-99至图5-102)

现代设计中表现光的媒介很多,要想创作出更多、更好的光设计作品,就必须认真思考弱光、无光和反光的

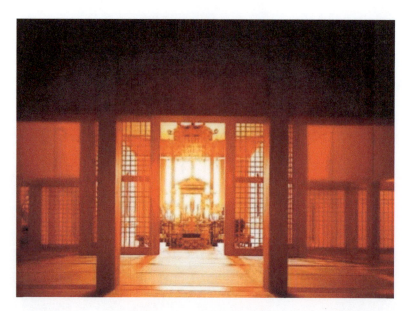

图 5-97 水御堂正厅室内

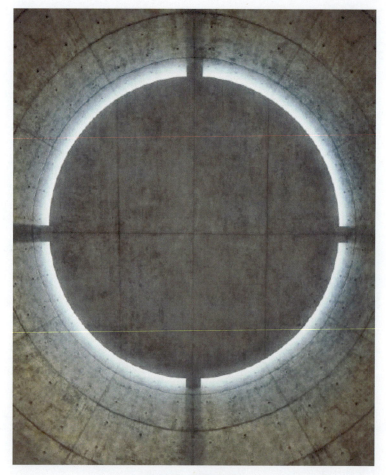

图 5-98 冥想之庭

作用。

　　在艺术设计领域中,直接使用光作为创作素材的艺术作品不断出现,结合现代高科技及现代理念进行创作,已经成为艺术设计的新趋势。设计师们的设计活动已经不局限在单一素材的使用上,他们开始在全方位、

图 5-99 平面广告中的光构成 1

图 5-100 平面广告中的光构成 2

多层次的综合领域中,开发、利用新素材、新媒介、新技术、新材料构成新的艺术形式和设计方法,以便更好地传达时代精神。

图 5-101　平面广告中的光构成 3

图 5-102　平面广告中的光构成 4

参考文献
CANKAO WENXIAN

[1] 董庆华.论述舞台灯光设计中光色的运用[J].才智,2014(6).

[2] 周培玉.浅析舞台灯光的设计及其发展[J].戏剧丛刊,2014(3).

[3] 刘木清.照明技术的发展趋势[J].照明工程学报,2015(1).

[4] 刘圆圆,唐国庆.2015,中国LED照明在创新思维中再出发[J].照明工程学报,2015(1).

[5] 高飞,周倜,马彬.城市灯光节的思考——2014年法国里昂灯光节观感[J].照明工程学报,2015(1).

[6] 张洁,沈小勇.舞美与灯光——电视艺术创作中的重要表现手法[J].现代电视技术,2006(8).

[7] 王晓梅.浅谈大型综艺晚会的布光[J].剧作家,2009(5).

[8] 陈江榕.充满光色语汇的新视觉创造——大型广场晚会灯光设计艺术谈[J].演艺设备与科技,2009(4).

[9] 宋全胜.新技术在舞美灯光中的运用[J].青春岁月,2011(24).

[10] 沈真亮.试论我国舞台灯光技术的现状和发展方向[J].大众文艺,2012(2).

[11] 蔡永强.广告摄影中商业性与艺术性的制衡[J].大众文艺,2010(15).

[12] 邵大浪.广告摄影的用光技巧[J].感光材料,2000(5).

[13] 刘振生.浅谈摄影用光规律[J].锦州师范学院学报(自然科学版),2001(3).

[14] 董春阳.论在广告摄影中审美认知的多元化[J].艺术研究,2009(3).

[15] 李瑞光.广告摄影中常见题材的拍摄与布光[J].中州大学学报,2002(2).

[16] 李一.运用灯光营造美丽——谈灯光黑白摄影技巧[J].安阳大学学报(综合版),2002(2).

[17] 郁剑.广告摄影中的设计学[J].现代传播(中国传媒大学学报),2007(4).

[18] 谢青君.广告摄影构图研究[J].科技创新导报,2008(29).

[19] 雪气球设计工作室.光影艺术图形[M].上海:上海科学技术文献出版社,2007.

[20] 田欣欣.广告摄影用光分析[J].新闻界,2008(5).

[21] 张格举,沈文顺.医学摄影用光[J].中国医学教育技术,2006(1).

[22] 侯杰.舞台摄影测光和曝光的选择[J].群文天地,2010(4).

[23] 宋黎.光在产品摄影中质感表现的研究[J].科技创新导报,2009(33).

[24] 段卫东.逆光摄影的艺术效果[J].群文天地,2009(7).

[25] 陈琳.摄影用光创意手法论[J].影像技术,2007(6).

[26] 李红军.区域曝光与曝光控制应用技巧[J].影像技术,2006(6).

[27] 汪伟,李作友,李欣竹,等.用超高速阴影摄影技术研究微喷射现象[J].应用光学,2008(4).

[28] 吴筱荣.构成艺术[M].2版.北京:海洋出版社,2014.

[29] 邢亚辉.人像摄影用光——单灯拍摄实例[J].照相机,2007(8).

[30] 陈小清.新媒体艺术的心理体验设计[M].广州:广东高等教育出版社,2013.

[31] 石春鸿.论服装产品摄影用光[J].大视野,2010(15).

[32] 陈小清.新媒体艺术设计概论[M].广州:广东高等教育出版社,2013.

[33] 陈丽.摄影用光的几点体会[J].中国教育技术装备,2010(3).

[34] 徐崔巍.在实践中掌握好舞台摄影用光[J].剧作家,2004(2).

[35] 王建国.光、空间与形式——析安藤忠雄建筑作品中光环境的创造[J].建筑学报,2000(2).

[36] 吴丹.广告摄影视觉语言的运用研究[D].南京林业大学,2011.

[37] 李嘉.商业摄影的视觉形态研究[D].齐齐哈尔大学,2013.

[38] 刘聪.现代广告摄影创作的理论及实践研究[D].哈尔滨师范大学,2013.